古刀の再現とは?

技術と心を継承する

　日本刀は造られた年代によって古刀、新刀、新々刀、現代刀と分けられる。古刀の中でも刀身に反りのない直刀は上古刀と位置付けられ、本書のテーマとなる「古刀」は彎刀=反りのある刀剣のうち、平安時代から戦国時代の末に造られたものを指す。原型となった蕨手刀から毛抜形太刀を経て完成された彎刀は時を重ねて洗練され、それぞれの時代を代表する刀匠たちの手によって、幾多の名刀が生み出されてきた。

　現在、博物館や美術館で見ることのできる古刀は実に美しい。地肌の輝きも刃文の煌きも眺めていて飽きることがなく、直に手に取れば、一振りごとに異なる姿と刃文に刀匠が込めた、多くの工夫を発見できる。本書の再現企画で取り上げた光忠をはじめとする備前刀には、とりわけ惹かれて止まない魅力が備わっている。

　だが、そもそも刀は武器である。もちろん現代の社会で実際に振るうことなど有り得ぬし、有ってもならないことなのだが、歴史を紐解けば日本の刀が単なる美術品ではなく、人を斬るための得物だったのは明らかだ。鎌倉から戦国の乱世にかけて造られた太刀や刀は、まさにそうだった。

　合戦場では弓鉄砲や足軽隊による投石といった飛び道具、そして薙刀から長巻、槍と進化した長柄武器が主力として用いられる一方、太刀や刀は敗走する敵を追い、手柄を立てた証拠として首級を挙げるために行使された。戦を終えた日常の場においても武士たちは主君から命じられれば躊躇せず抜刀し、仕える家に害を為す曲者はもとより、己自身の命を絶つことさえ迷わなかった。

　死と直結する武器でありながら、どうして刀は、とりわけ古刀は美しいのか?

　そんな疑問が尽きない最中、紹介されたのは古刀の魅力にとり憑かれ、その魅力を形にすることに長年心血を注いで来られた藤安将平刀匠だった。

　福島の山中に構えておられる鍛刀場を訪ねたところ、藤安刀匠は熱く語ってくれた。

　日本刀の美しさとは、使ってはならないが万が

一のときに使えなければ困る、最後の手段として用いられる武器だった結果の美。武士が台頭した鎌倉から南北朝、室町から戦国乱世の需要に応じ、一定の水準を保ちながら大量に造られた中から名刀が生まれたことが発展の結果であり、当時の古刀こそ日本の刀の頂点。いざというときに備えて命懸けで刀を造り、その刀を手にして戦った人々のことも、決して忘れてはならない──と。

このような信念を持っている刀匠ならば、美と強さが一体だった古の刀の魅力を取り込み、新たな一振りを創造していただけるのではないだろうか。そのように考えて藤安刀匠に一振りの太刀を注文し、完成に至るまでの現場に立ち合って、取材することをご了解いただいた。本書は五日間の現場取材と完成後に撮影した写真を中心に構成された、古刀の魅力に迫る一冊である。

書き手

牧 秀彦
まき ひでひこ

1969年東京生まれ。時代小説家。作家修業を通じて日本刀の魅力に接した当時、自分と同じ初心者に向けた解説書として『名刀伝』『名刀伝説』（新紀元社）、『知るを楽しむ 日本刀なるほど物語』（NHK出版）、『名刀 その由来と伝説』（光文社）等を手がける。今回は自ら注文した刀が完成に至るまでの密着取材を踏まえて、本書を執筆。

古刀再現のモチーフとした幻の名刀

四人の武将に受け継がれた
燭台切光忠

　名刀は時代を超えて、人から人の手に渡る。織田信長と豊臣秀吉、そして伊達政宗の許を経て水戸徳川の家宝となった燭台切光忠も名のある刀ならではの、数奇な運命を背負う一振りだ。

　刃長は二尺二寸三厘。反り五分。磨り上げられた茎に銘は無く、全体が焼けてしまって刃文も失われているため、在りし日の姿は水戸市の徳川ミュージアムに刀身と共に所蔵されている『武庫刀纂』――水戸八代藩主の徳川斉脩が編纂した史料に収録された、当時の絵図からイメージできるのみである。

　燭台切の作者は鎌倉時代中期の備前国の刀匠で、長船派の祖となった光忠だ。最初に所有した人物として記録が残る信長は、戦国大名の間で人気の高かった備前刀の中でも光忠の作を好んで集め、生涯に三十振り前後を揃えたと言われている。

　その信長が本能寺の変で果てた後、所有したのは豊臣秀吉。織田家の実権を掌握し、信長の姪に当たる淀君を側室にしたばかりか、かつては触れることさえ許されなかったであろう秘蔵のコレクションを手に入れた。

　それから伊達政宗の手に渡ったのは慶長元年（一五九六）十月のことだった。詳しい経緯は別稿に記すが、政宗は一筋縄ではいかない秀吉を相手に賢く振る舞い、この名刀を授かった。燭台切と呼ばれるようになったのは、政宗が持ち主となった後のことである。その由来について見ていこう。

　先に挙げた『武庫刀纂』の記述によると、政宗は罪を犯した「近侍之臣」――小姓を逃さず、後ろに隠れた銅（鉄とも）の燭台ごと抜き打ちに両断したという。どうして斬るに至ったのか、詳しい事情までは伝わっていないが、政宗ほどの大物がお付きの小姓を手討ちにしたのは、裏切り者だった場合しか思い当たらない。

　主君が家臣に裏切られるのは耐えがたい恥であり、外部には決して知られてはならないことである。故に詳しい記録を残さなかったのならば理由が不明なのも納得できるし、他の家臣たちに任せ

燭台切光忠 年表

暦仁～文永年間（1238～1275）の初め頃
備前長船派の祖として活躍した、光忠によって造られる。

天文～天正年間、織田信長（1534～1582）が収集した約30振りの光忠の一振りとして所蔵される。

天正10年（1582）6月2日に本能寺の変で信長が没した後、羽柴秀吉（当時）が受け継ぎ所蔵する。

慶長元年（1596）10月、伊達政宗が豊臣秀吉から譲り受ける。その後、燭台切の名の由来となった事件が起こる。

寛永元年～13年（1624～1636）、伊達政宗の晩年に当たるこの頃、水戸徳川家に譲渡される。

文政6年（1823）、水戸八代藩主の徳川斉脩が編纂させた水戸徳川家の刀剣帳『武庫刀纂』全二十三巻が成立し、巻六に燭台切の図と寸法、異名の由来を含む来歴を掲載。明治維新後も燭台切は家宝として受け継がれた。

大正12年（1923）9月1日、関東大震災発生。保管していた東京市（当時）新小梅町の宝蔵が火災に見舞われ、バックドラフト現象の高熱で焼身と化すも回収。戦中・戦後を通じて保存されたが、世間では焼失したと長らく誤解されていた。ちなみに昭和8年（1933）発行の『罹災美術品目録』には、水戸徳川家の所蔵する160余振りが「焼燬」＝焼き払われ、震災における刀剣最大の被害となったと書かれているが、失われたとは断言されていない。

平成27年（2015）4月30日、水戸市の徳川ミュージアムが焼身のまま保存されている事実を公表。同年5月17日に初の一般公開が行われ、現存していた事実が明らかにされる。

ず自ら刀を抜いたのは、主君としてのけじめを付けるためだったと考えられる。

亡くなる八年前の寛永五年（一六二八）に誕生し、江戸の水戸藩邸で暮らしていた少年時代の光圀が仙台藩邸を訪れて燭台切に魅了され、一度は断られたものの再び所望して譲られた、という由来は『武庫刀纂』に記されているものだが、晩年の政宗から見れば光圀は孫のような歳であり、元服前の少年に脇差ならばともかく刀を、しかも家宝の名刀をあっさり渡したとは考えにくい。この由来が事実であれば、政宗は後に二人の兄を追い抜く実力で二代藩主の座に着くことになる光圀の力量を見抜き、将来性を買って燭台切を授けたのだろう。事の真相はどうあれ水戸徳川の家宝となった燭台切は代々受け継がれ、明治維新後も大切に保管されてきた。

この燭台切が思わぬ不幸に襲われたのは大正十二年（一九二三）九月一日、関東大震災の最中だった。炎に包まれた宝蔵の扉を開いた際にバックドラフト現象が発生し、金の鎺が溶けるほどの高熱で焼失してしまったと思われていた燭台切だが、平成二十七年（二〇一五）五月十七日に徳川ミュージアムで初の一般公開が実現。焼身のまま保存されていたことが世に知られ、同年七月から九月に催された企画展示には一日に数百人、多いときは千人に及ぶ熱心なファンが全国各地はもとより海外からも集まり、好評を博した。

実際に会場を訪れて拝見した燭台切は全体が黒く焼け、茎から鍔元にかけての広い範囲に溶けた鎺が付着してはいるものの、光忠の作ならではの力強い猪首鋒と鎬の高い姿は健在。単眼鏡で細かく見てみると表面が滑らかで、地鉄が丹念に鍛えられているのが分かった。

未曾有の災禍に巻き込まれながらも名残をとどめ、長い時を経た今も多くの人々を魅了して止まない燭台切は、まさに名刀と呼ぶにふさわしい。感動の赴くままに拙くも心を込めて描いたスケッチを添えて、本稿を締めくくらせていただく。

政宗が些細なことで癇癪を起こし、主君にとっては取るに足りないことで小姓を斬っただけの刀であれば、柳生一門の教えを受けて活人剣を尊んだ三代将軍の徳川家光がわざわざ仲立ちの労まで取って、身内である御三家の水戸徳川家に所有させるはずがない。政宗を親父殿と呼んで終生慕った家光は、燭台切の由来が明らかにされていない事情を察した上で値打ちを認め、名匠の光忠が鍛えた魅力に惹かれながらも無理に取り上げるのは自重して、せめて同じ徳川一門の宝とすることによって、後の世まで残したいと考えたのではないだろうか。

燭台切が水戸徳川家にもたらされた経緯には、もうひとつ異なる説がある。政宗から譲り受けたのは初代藩主の徳川頼房ではなく、三男で二代藩主の「水戸黄門」こと徳川光圀とする説だ。政宗が

「刀って本当に凄いんだ…」
古刀に憧れ続けた男
刀匠 藤安将平

【書き手　野澤藤子】

刀に魅せられて五十年。異様なまでの古刀へのこだわりを持ち続けた刀匠だが、実際にどんな作品を手掛けてきたのか。現在、古刀に触れることができないため想像に想像を重ね、手探りでその時代の刀鍛冶の気持ちになり、造るしかなかった。その作品は刃文、肌目、鋒、反り、見事なまでに古刀を思わせるものである。それも力強さを感じさせる作品ばかりだ。

これは「実戦の美」にこだわる刀匠故の作品と言うしかない。その刀匠の生い立ちと経歴をご紹介する。

一九四六年
十一月十日、福島県川俣町、洋服仕立業を営む父親のもとに長男として生まれる。

よく父親の手伝いをし、活発で追求心探究心旺盛な少年であった。鋏仕事が大好きで、もっと良く切れる刃物が欲しいと、自ずから刃物を作ってみたこともあった。

一九六四年
福島県立福島工業高校卒業するも、何を職業として生きて行くか決まらず、父親の生業は継ぐ気がずに模索する。この時、長野県に凄い刀を造る刀匠が居ると小耳にはさみ、本屋でその刀匠、人間国宝の宮入行平の「刀匠一代」を購読。感銘を受けて弟子入りを願い、早速宮入の鍛刀場に足を運ぶが門前払い。息子の意志が固いことを知り、見かねた父親が一緒に足を運び、直接交渉。宮入に「では、後日連絡する」と言われ、喜んで帰るが待てど暮らせど一年近く音沙汰無し。今一度本人が足を運ぶが、「いらない。帰れ」の一言。途方に暮れたが藤安は、帰りたくても帰れない。どうしようかと宮入の庭をぶらぶらしていると、宮入夫人に声を掛けられた。

「主人に私から言ってあげるから、ここにいなさい」

一九六五年
弟子入り
四年の歳月の間、宮入が藤安に許したのは見学のみ。他の兄弟子達は何処かの刀匠の推薦状があったりと、コネがあったのだ。

一九六九年

何も持たない藤安はいつまた「いらない」と言われかねない。焦った藤安は、宮人家になくてはならない存在を目指す。炊事洗濯、風呂の薪割りに畑仕事、そして子守り。刀鍛冶を目指すも、先ずは宮人家の家事手伝いから入ったのであった。

見学しか許されない藤安だったが、日々宮人の造る一振り一振りに魅了され、すっかり刀にとり憑かれてしまっていた。そしてようやく転機が訪れる。兄弟子にない人手不足による人手不足から、「藤安、代わってみろ」と宮人に声を掛けられ腕を振るい、器用さが認められ樋掻きを主に担当するようになった。

一九七二年

この年初めて二振りの刀を造ることを許される。自分では出来がいいと思っていたが、藤安が造った刀を見た宮人は「もっと上を目指せよ」と助言。後に宮人は親交深い研師にこう漏らした。「藤安に地鉄(じがね)を造らせたら凄い」と。

ある正月に、宮城県白石市の宮人の知り合いである刀匠の鍛刀場が人手不足の為、藤安が手伝いに出された。この時、藤安は人間国宝宮人行平にとってなくてはならない高弟になっていた。

一九七五年

弟子入りして十一年が経った。これまでに十振りの独自の刀を造らせてもらっていた。しかし主に宮人の刀の樋掻き担当を始め、あらゆる仕事を猛スピードでこなすことと、宮人に褒められることを喜びにしていた刀馬鹿の藤安は、過労、睡眠不足が祟り一時的に視力が失われてしまった。この時、医師からは視力は回復しないと言われ、宮人は断腸の思いで藤安を福島に帰した。しかし実家での養生の結果、奇跡的に視力は回復し、誰よりも喜んだ宮人は「そろそろ独立しろ」と言い渡す。

福島県立子山に、【藤安将平鍛刀場】を開く。

～二〇二五年

その後、新作名刀展『努力賞』、日本美術刀剣保存協会『会長賞』『優秀賞』を受賞。数々の作品を手掛ける傍ら、伊勢神宮第六十一回式年遷宮に際して御神刀を製作し、現在に至るまで熱田神宮奉納鍛錬を続けている。室町時代以前の古刀再現を目指し、数々の個展を開催。

ユニークな試みとしては長さ百六十センチメートル、反り八センチメートルの大太刀、および長さ二百十センチメートルの大太刀を手掛け、自身で馬に乗り、この大太刀を振るって試す予定。

他、米国アリゾナ州に落下した隕石で刀剣を製作し、「隕星剣」と命名する。教育活動として地元の小学生に刀の講習会を開催し、日本刀の魅力を伝えることに力を注いでいる。

〈文中敬称略〉

藤安将平鍛刀場

古刀再現の場

藤安刀匠が刀造りに日々取り組む「将平鍛刀場」が在るのはJR福島駅から車で三十分ほどの、四方を緑に囲まれた高台の地。周囲に騒音はなく、朝の空気は静謐そのもので夜が更けても聞こえてくるのは鍛刀場の鎚音ばかり。高台で一年を通じて湿気がない環境も、刀造りに適している。

鍛刀場の床は常に乾いており、ジョウロで水を蒔くことが毎朝欠かせない。

刀造り
鉄と炎に挑む

日本刀造りの主な工程と流れ

一振りの刀が注文主の手に渡るまでには、さまざまな工程と手続きが必要とされる。次のページからご紹介する藤安刀匠の『日本刀の造り方』の目次を兼ねて、以下の項目をまとめた。

刀身造り

① 玉鋼（たまはがね）
刀の材料となる玉鋼を仕入れ、下ごしらえとして水圧しと積み沸かしを行う。

② 炭（すみ）
玉鋼と共に刀造りに欠かせない、炭を揃える。鋼を熱する火を絶やさぬため、炭切りは毎日行われる。

③ 鍛錬（たんれん）
心鉄と皮鉄に分けた鋼をそれぞれ熱して打ち叩き、切れ目を入れて折り返すことを繰り返し、均一に鍛え上げる。

④ 造り込み（つくりこみ）
皮鉄に心鉄を組み合わせ、細く長く打ち延ばしていく。

⑤ 素延べ・火造り・生仕上げ（すのべ・ひづくり・なましあげ）
打ち延ばした鋼を鎚で叩き、茎と鋒、棟と鎬筋など細かい部分を打ち出して全体の姿を整える。

⑥ 土置き・焼き入れ・焼き戻し（つちおき・やきいれ・やきもどし）
刃文を象って焼刃土を塗り、乾燥させて焼きを入れる。

【研ぎ】（とぎ）
焼きが入った刀身は研師にバトンタッチされる。刃文が鮮明に浮かび上がるまで研磨された後、白銀師が造った鎺を嵌めて目釘を打ち、白木の休め鞘に納める。拵えを付ける場合には鍔師、金工師、鞘師、塗師、組紐師、柄巻師の手が加わる。

【登録】（とうろく）
刀匠は研ぎ上がった刀に銘を切り、在住する都道府県の教育委員会に申請。銃砲刀剣類登録証の交付を受け、注文主に納品する。この後、注文主は変更届を教育委員会に宛てて郵送し、登録証の名義を刀匠から自分に改める。

玉鋼

日本刀の造り方

壱

日本刀の材料となる玉鋼は、古来の「たたら吹き」により砂鉄から作られる。現在流通しているのは、国の選定保存技術に指定された島根県奥出雲町の「日刀保（日本美術刀剣保存協会）たたら」製。刀一振りを造るのに三〜五キログラムが必要とされる。今回の古刀の再現には、断面が均質な一級の玉鋼のみが用いられた。別途使用される卸し鉄は、刀匠たちが独自に集めた古鉄を溶かして固めたもの。元は古い釘やのこぎり、鉄枠などで、玉鋼よりもゴツゴツした外見が特徴。

玉鋼はそのままでは使えないため、水圧しという下ごしらえを行う。火床にくべて赤め（熱し）た後に機械式のハンマーと鎚で交互に打ち叩き、平たく延ばしたのを桶の水に浸して冷却する。続いて行われるのが積み沸かしである。

叩き延ばして冷ました玉鋼は小割りにし、台付きの樹棒に積み重ねる。和紙（奉書紙）で二重に包んで水で濡らし、藁灰をまぶしつけて泥水（ケイ素分が豊富な粘土を溶かしたもの）をかけ、さらに藁灰をまぶすのは表面を熱するだけではなく中までじっくり火を通すための工夫。火床にくべてから約二時間、鋼が沸く（柔らかくなるまで熱が加わる）のを待つ。

十分に沸いた鋼は火床から取り出される。鎚打ちをして叩き締め、再び藁灰と泥水をまぶしながら、さらに鍛えて刀造りに用いられる。こうして積み沸かしを終えた後、次の工程となる鍛錬（20〜25ページ）に入る。

古刀を愛した名武将たち①

戦国乱世を生き抜いた知勇兼備の独眼竜

伊達政宗

秘蔵の名刀を授けた翌日、帯びて挨拶に来た政宗の姿を目にしたとたん、

「昨日政宗に刀を盗られたり。小姓ども、あの刀を取り返し候え」

と、近侍の者たちをけしかけたのだ。

それは若い政宗をからかっての悪ふざけであると同時に、さりげなく仕掛けた罠でもあったのではなかったか。少しでも反抗する意を示したときは謀反の疑いは図星だったと決めつけて、そのまま取り押さえさせればいい。光忠の刀はもちろんのこと、東北の諸大名を制圧して手に入れた領土まで余さず没収してくれる——老獪な秀吉は一振りの名刀を餌にして、そんなことを目論んでいたのだろうと私は思う。

しかし、政宗は猿芝居に乗せられて身を滅ぼすほど甘くはなかった。

武勇に秀でた豪傑でありながら、非運の最期を遂げた名将は数多い。信長亡き後の織田家の主権争いで若輩の秀吉に後れを取り、兵を挙げたものの敗北して命を絶った柴田勝家は典型である。剛直な忠義の士だった勝家には酷なことだが、相手が知恵者であるほど先読みし、巧妙に立ち回らなくてはならない。秀吉の戯れに応じた政宗の行動は、まさにそうだった。無礼にも迫ってきた近侍の者たちを笑い飛ばして「半町ばかり」——五〇mほど走って逃げてみせたのだ。他の者ならば侮辱されたと見なして激怒するか、混乱して動けなくなっていただろう。だが政宗はあくまで冷静に、悪ふざけでも油断は禁物と即座に判じて、とっさに剽軽者を装ったのだ。

その振る舞いは吉と出て、近侍の者たちの動きを止めた秀吉は、

「盗人であるが許すぞ許すぞ、早く参れ」

と政宗を呼び戻して、与えた名刀を再び取り上げるのをやめた。

政宗に限らず、諸国の大名はことごとく秀吉の軍門に下っていた。無謀の一言に尽きる朝鮮出兵にも逆らうことなく従軍し、最大の脅威であった徳川家康は遠く離れた関八州への領地替えを受け入れた。東北の地で最後まで反抗し続けた政宗も六年前、小田原攻めに参陣してからは刃向かう気配を一向に見せておらず、近年は大金を費やしての貢ぎ物を豊臣家に欠かさない。このところか、自分も盛り上げてくれるだろうと、幼い秀頼のことも盛り上げてくれるだろう——。

だが、秀吉は疑い深い男であった。

後に燭台切と呼ばれる一振りの刀を伊達政宗が豊臣秀吉から譲られたのは、慶長元年（一五九六）十月、現在の暦で言えば十二月半ばの、寒さ厳しい折のことだった。

折しも秀吉は愛息の拾丸こと秀頼が日々順調に育つ中、大坂を離れた伏見の地に隠居所として新たな城を築き始め、普請場にしばしば足を運んでいた。そこで政宗は高齢の秀吉を気遣い、暖を取りながら工事の進み具合を検分できるようにと、一隻の立派な御座船を献上したのである。

返礼として亡き主君の織田信長から受け継いだ光忠作の一振りを与えたとき、秀吉はこのように考えたのではないだろうか。

独眼竜と呼ばれた東北の暴れん坊も今や骨抜き。疑わしい限りだったが、もはや警戒するには及ぶまい——と。

家康と縁戚関係を結んでいる。関ヶ原と大坂の陣でも徳川家の勝利に貢献したが、一方で家臣の支倉常長を遣欧使節としてイスパニアまで送った真の理由は打倒徳川の援軍を得るためだったが、家康はもとより後を継いだ二代将軍の秀忠に対しても媚を売らず、老いても毅然と接した等の逸話が残る。それでいて外様大名としては破格の待遇を受け、三代将軍の家光から「伊達の親父殿」と生涯慕われたのは乱世を知る生き字引として、学ぶ点が多かったが故とも言えよう。あの秀吉に目を付けられて生き延びただけでも十分に凄いことだと、家光は若いながらも理解していたのだ。

天下取りに間に合わず、生涯一大名の立場にとどまった政宗だが、家光の時代まで寿命を保ったことは伊達家にとって幸いした。苦労の末に統一した東北の地こそ大半を召し上げられてしまったものの、徳川の天下で仙台藩六十二万石を確立し、家康から大坂の陣の恩賞で十万石を授けられると生前の秀吉を伊予宇和島の藩主とする願いを受理させた。当時の秀宗は本家の当主になれなかった長男の秀宗を本家の当主にできなかった父の対立を招いたが、敢えて分家させたのは生涯一大名こそが豊臣派と疑われ、秀頼の小姓まで仰せつかっていた秀宗が豊臣派と疑われ、立場を失いかねないと案じてのことだった。そのまま家督を継がせていれば言いがかりを付けられて、分家どころか伊達の本家の存続が危ぶまれた可能性もある。後の燭台切を授かった際の機転に見られるように、厳しい乱世を生き抜いた独眼竜の判断は常に的確だったのだ。

二年後の慶長三年（一五九八）、完成間もない伏見城中で秀吉が没して早々に政宗は娘を徳川家に嫁がせ、

炭

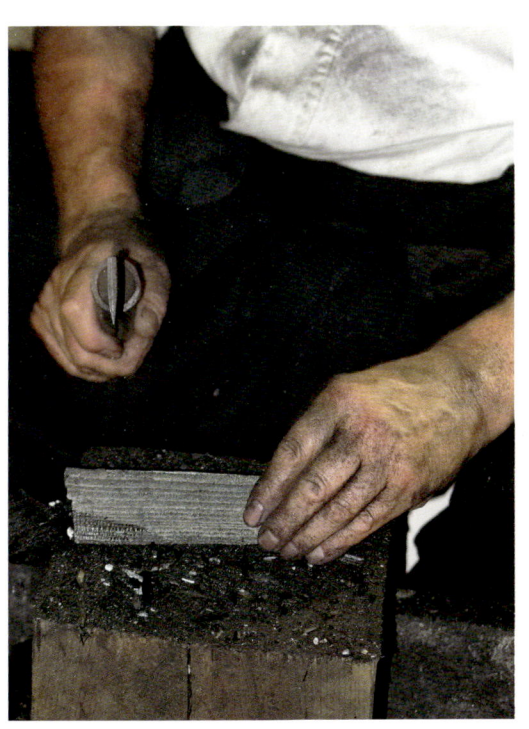

日本刀の造り方

弐

刀を造るための炭は、柔らかい火勢と一三〇〇～一四〇〇度の高温を同時に保つことができるアカマツ製。一振りを鍛え終わるまでに約百キログラムも消費されるため、合間には炭切りが欠かせない。硬い表皮の部分を避け、年輪のある内側に鉈を入れるとサクサク切れるが、素人では形まで揃えるのは難しい。年季の入った刀匠の手にかかると切り口も見事。

鍛刀場の一隅に設けられた炭切り場は、その日の作業が終わるときれいに片付けられる。そして翌朝は新たな炭が火床に盛られ、一日の作業が始まるのだ。毎日生じる細かい破片や濡れていて選別された炭も無駄にせず、水に浸して燃えにくくした「粉炭」となって火床の手前に積まれ、火にくべた梃棒の位置を一定に保つための土台として活用される。

玉　鋼

その歴史と現在

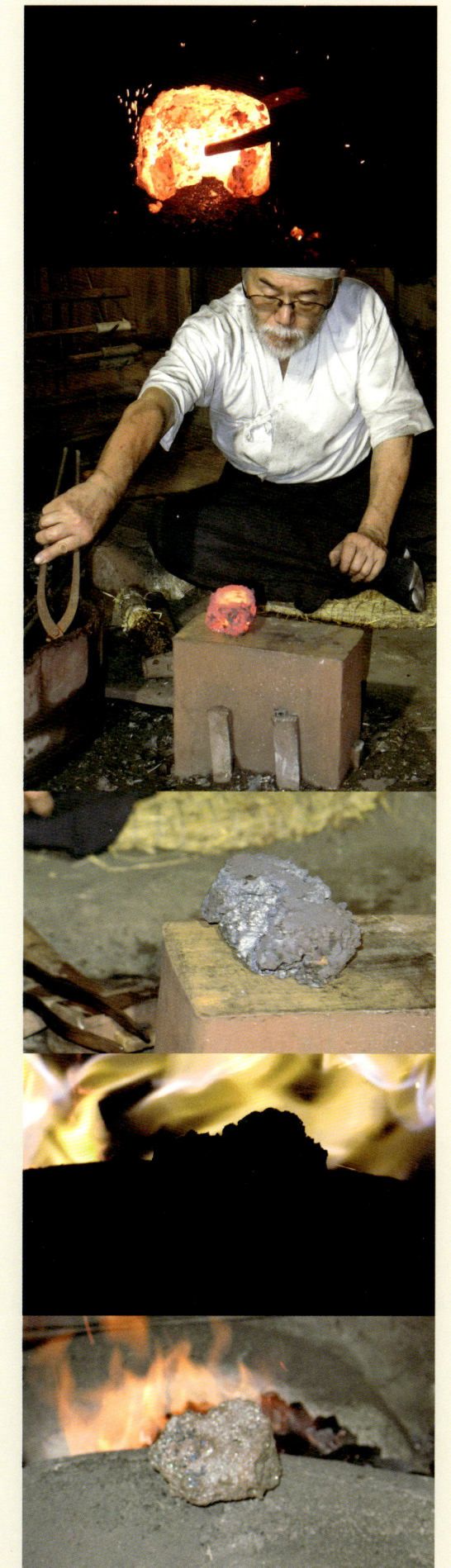

炭と共に刀造りに欠かせない玉鋼（たまはがね）は、わが国古来の製鉄法「たたら吹き」が国の選定保存技術として伝承される島根県奥出雲町の「日刀保（日本美術刀剣保存協会）たたら」において年に一度、年明けの最も寒い時期に三代（三回）の操業で生み出される。粘土を固めた炉に炭と砂鉄を交互に入れて三昼夜熱し続け、炉を壊した跡から得られるのが鉧（けら）と称する鉄の塊で、この鉧を割った断面が均質で純度の高いものが玉鋼として全国の刀匠の許にもたらされる。今回の古刀再現に用い

られた一級品の玉鋼は炭素の含有量が一・〇～一・五％の、不純物が最も少ない最良品である。

鉄を製錬し、加工する技術を人類は紀元前から有していた。日本にも弥生時代に鉄器文化が伝来し、七世紀に律令体制が成立すると製鉄は国家事業として本格化。全国各地で炉や炭焼き窯の跡が発見されており、藤安刀匠も福島県南相馬市の横大道遺跡を基に奈良時代の竪形炉を復元・操業する実験に平成二十四年（二〇一二）に参加した。一帯の海岸線には炭を焼くのに適した木が多く、海からもたらされる浜砂鉄が豊富なことも、古来より製鉄が行われてきた裏付けとなっている。木炭の穏やかな火で砂鉄を低温還元するやり方がわが国の風土に根付き、各地で良質な鋼を生み出した「たたら吹き」だったが、明治維新後の近代化に伴う鉄の増産に追いつけず、溶鉱炉で石炭を燃やして鉄鉱石を高温還元する近代製鉄が主流化し、大

正の末には廃止の危機に瀕した。しかし溶鉱炉で生産した鉄は純度が低く刀造りには適さないため、刀匠の技術伝承と玉鋼の確保を目的に昭和八年（一九三三）、島根県横田町（現・奥出雲町）で「靖国たたら」が操業。折しも需要が急増していた軍刀の生産に貢献するが、戦局の悪化に伴って停止を余儀なくされた。終戦後に刀造りが再開されても玉鋼の供給は途絶えたままで、刀匠たちは古鉄や自家製鉄に頼らざるを得ない状況が長らく続いた。が、文化財保護法によって選定保存技術の認可を受けた「たたら吹き」は、旧「靖国たたら」を受け継いだ「日刀保たたら」として同五十二年（一九七七）に操業を開始し、古の製鉄法を伝える稀有な存在として今に至っている。

古刀を愛した名武将たち②
心身共に強靭だった天才軍師と名刀

黒田官兵衛

黒田官兵衛は一地方の武将、それも天下取りと程遠い主君に仕える身でありながら織田信長と豊臣秀吉、さらには他の大名たちからも才を見込まれて重用され、乱世を生き延びて黒田五十二万石の礎を築いた、誠にタフな人物である。

武芸の腕ではなく知略の冴えを認められ、軍師として名を馳せた官兵衛を「タフ」と言うのは語弊があるかもしれないが、現代人より遥かに屈強だった乱世の男たちの中でも抜きん出た強さが、心身共に備わっていたのは間違いあるまい。

天正六年（一五七八）十月、三十三歳の官兵衛は信長に謀反を起こし、摂津国の有岡城に籠城した荒木村重の説得に失敗。土牢に押し込められ、丸一年の幽閉生活を強いられた。稀代の軍師といえども狭い牢にしかも城中ではなく沼地と竹藪に囲まれた場所とあっては、助けを呼ぶのもままならない。村重と結託した主君の小寺政職に裏切られた末に、万策尽きた官兵衛がどれほどの絶望を覚えたのかは、想像にかたくない。

いずれ殺してくれと懇願するか、自ら命を絶つのが目に見えている——。

しかし、官兵衛は生き抜いた。劣悪極まる環境の下で足腰が萎えても諦めず、母里太兵衛ら黒田家の忠臣たちと味方に付けた城中の人々に助けられ、生きて有岡城を出ることが叶ったのだ。

官兵衛の強靭な意志と肉体は、幽閉から解放されても変わらなかった。立ち歩くのは不自由になったものの最前線に出るのを厭わず、馬代わりに輿を用いて後方に留まることなく合戦場で戦った。持ち前の知略も更なる冴えを見せ、軍師仲間で若くして病に死した竹中半兵衛の抜けた穴を埋めるべく、信長の亡き後は秀吉のために知恵を発揮して、天下統一を陰で支え続けた。

そんな官兵衛が褒美に与えられるのは、かつて仕えた小寺氏を遥かに凌いだ所領だけではない。五十九歳で没するまでに、幾振りもの名刀を授かっている。中でも有名なのは、へし切長谷部と日光一文字だ。

まずは、へし切長谷部を見てみよう。

天正三年（一五七五）に初めて拝謁した折、信長から譲られたこの一振りは無礼を働いた茶坊主を信長が追いかけ、逃げ込んだ膳棚ごと両断した由来を持つ。

作者は南北朝時代、山城国で相州伝を得意とした名工の長谷部国重。相模国の新藤五国光の子、あるいは弟子と言われている。

刃文は広狭、つまり焼幅に広いところと狭いところが入り交じった皆焼で、受ける印象は豪壮そのもの。刃長六四・八センチと短めで反浅なのは南北朝の大太刀を磨り上げてしたためたためで、鋒は当時のままの大鋒だ。重さを減らすための樋が掻き通されてはいるものの、重厚感に溢れている。大磨り上げされた茎は当然無銘だが、本阿弥光徳が刀剣鑑定の権威として本物と認めた証しに、金象嵌の銘を入れている。

続いては、日光一文字である。

官兵衛がこの一振りを授かったのは天正十八年（一五九〇）の小田原攻めの折のこと。熟練の話術を発揮して北条氏政・氏直の父子を説得し、秀吉と和睦を結ぶことを無血礼に、氏直から贈られた北条家代々の宝である。無銘ながら備前国の福岡一文字派の作と言われる鎌倉時代の太刀で、北条（後北条）家の祖である北条早雲が日光二荒山神社に奉納されていたものを申し受けて家宝とし、日光一文字と号が付いた。

刃文は備前刀だけに華やかな丁子刃で、れに重花丁子、蛙子丁子が交じる様子は、直には触れられずとも見ていて飽きない。刃長は六七・八センチ、反り二・四センチ。磨り上げがされておらず、造られた頃の生ぶ茎は雉子股形と呼ばれる姿。目釘孔が三つあることから過去に複数の刀装が施されたと見なされるが、付属するのは刀箱のみ。一方のへし切長谷部には、官兵衛の自前の愛刀だった安宅切のものを写した、金霰鮫青漆の打刀拵が付いている。

この安宅切もまた、官兵衛を語る上で欠かせぬ名刀と言えよう。作者の祐定は末備前と呼ばれた室町時代後半の備前国の刀工の一人で、官兵衛が生まれ育った播磨国の赤松氏など有力武将の注文打を手がけた地元で赤松氏と敵対していた官兵衛だが、安宅切の茎裏に掻かれた制作年は大永四年（一五二四）。自切が誕生するより前に造られた、古作を手に入れて愛用したのだ。刃長は六一・二センチ、反り二・四センチ。寸が詰まっているだけに扱いやすそうな打刀で、官兵衛は天正九年（一五八一）十一月の秀吉の四国攻めに従軍した際、淡路島で敵将の安宅河内守を自ら討ち取ったことから、この刀を安宅丸と称した。一軍師の立場に甘んじず、幽閉で足腰を傷めた後も勇猛に戦った、半兵衛らしい武勇伝である。

鍛錬

日本刀の造り方

参

わが国独特の「折れず、曲がらず、よく斬れる」刀を造るためには、素材となる鋼を適切に鍛え上げることが不可欠である。刀造りにおいて鋼の鍛錬は最も時間のかかる、重要な工程なのだ。火花を散らしながら行われる作業のひとつひとつにどのような意味があるのか、順を追って見ていこう。

積み沸かし（13ページ）を終えた鋼は炎で赤めてハンマーで叩かれては火床に戻され、繰り返し鍛錬される。何度も熱しながら打ち叩くのは炭素の量を調整し不純物を取り除いて、より質の高い鋼に仕上げるため。

藁灰と泥水をまぶすのは積み沸かしの工程と同様、炎が鋼に直接当たって急激に熱されるのを避け、中まで均等に加熱するための工夫。火の勢いを保つため、ふいごで送る風の量も一定にしなくてはならない。ふいごを止めずに動かし続けるのは実に難しい。

積み沸かしを経て、いよいよ折り返し鍛錬が始まった。叩き延ばした鋼に切れ目を入れて半分に曲げ、また伸ばすことを繰り返すうちに内部の層が増え、複雑で美しい地肌を生み出す源となる。折り返しの効果によって鋼は均質化され、粘りを増していくのである。

塊状になった鋼が梃棒（てこぼう）から取り外された、さらに鍛えた後に切れ目が入れられ、端から分割されていく。

折り返し鍛錬を終えた鋼は鉄床の上で切り分けられ、のし餅の如く四枚に分割された。一枚ずつハンマーと鎚で叩いて形が整えられ、火床の脇に重ね置かれて自然に冷却される。

分割された鋼から二枚を選び、先の部分がめくれてしまった梃台を修理する。一枚ずつ火床にくべて赤め、藁灰をまぶしながらハンマーで打ち叩いて鍛接する。

新たな鋼(はがね)の塊が取り出され、修理が完了した梃台の上に載せて鍛えられる。

再び折り返し鍛錬が始まった。冷却された鋼を火床で赤めて叩き延ばすと切れ目を入れ、重ねて圧着。藁灰と泥水をまぶしながらハンマーで打ち叩き、さらに鍛え上げられる。

折り返し鍛錬を終えた鋼が、再び二枚に分割された。一枚ずつ切り分けられ、ハンマーで打ち叩かれた後は梃棒ともども火床の脇に置かれて冷却される。後で前回の鋼と組み合わされ、皮鉄として仕上げられる。

分割された鋼を梃台に重ねてじっくりと火床で赤め、さらに鍛える。鋼を熱するときには藁灰をまぶしたり泥水に浸すと同時に、硼砂（ホウ酸ナトリウムの粉末）を適宜振りかけることも。

切れ目を入れて重ねた鋼を再び赤め、角度を変えながらハンマーで鍛える。

鍛錬を終えた鋼に縦の折り目が入れられ、Vの字形の皮鉄が完成。続いては別途仕上げた心鉄と組み合わせ、刀の長さに打ち延ばす、造り込みの工程となる。

古刀を愛した名武将たち③
日の本一のつわものと妖刀村正

真田幸村

　長野県上田市は、真田一族の城下町だ。駅前から続く通りをしばし歩けば、上田城の跡に着く。この城跡公園内には城門や櫓、石垣が丹念に復元されており、濠に囲まれた市営博物館では真田氏を始めとする歴代の上田城主関連の展示も豊富。戦国時代を舞台にしたゲームの人気に連動した企画展や甲冑試着体験などのイベントも開催され、来年（二〇一六年）度のNHK大河ドラマ『真田丸』放送開始に向けて、さらなる盛り上がりが期待される。

　地元の英雄は郷土の誇り。この緑豊かな地で武芸の腕と知略を磨き、徳川家康に真っ向勝負を挑んだ真田幸村は「日の本一のつわもの」として名高いが、いつの世も歴史は敗者に厳しい。大坂夏の陣で討ち死にしたときに用いたであろう槍と刀はいずれも現存せず、本人が所用したと伝えられる薙刀のみが徳川方に回収されて、現在は福井市立郷土歴史博物館に保管されている。

　今となっては古の記録を通じて思いを馳せるより他にない幸村の愛刀は正宗の刀と貞宗の脇差、そして村正の刀だったという。いずれも名匠として知られる刀工の作だが、徳川との最終決戦にあの村正と貞宗の刀を選んだのが事実とすれば幸村は何としても自らの手で家康を討ち、首級を挙げることに執念を燃やしていたと言えるだろう。

　村正は室町時代中期、伊勢国の桑名を拠点にして作刀を始めた刀工一門で、いわゆる五ヶ伝（ごかでん）には属さな

い脇物（わきもの）に該当するが、美濃伝に相州伝などを取り入れた作風は実用本位の数打ち──量産品が多いと言われるものの見ごたえ十分。私が以前に拝見した村正は大宰府天満宮の宝物殿が所蔵する短刀で、奉納したのは幕末の京で尊王攘夷運動に力を尽くした三条実美。非常に小振りで重ねが薄いながらも、漂う力強さが印象深かった。ちなみに村正は刀や脇差、短刀に限らず槍まで手がけ、乱世の武士たちのニーズに幅広く応えている。

　合戦場において消耗される武器を量産し、東海道沿いの各地で人気を博した村正一門だったが、家康が江戸に幕府を開いた後は千子村正（せんごむらまさ）と銘を改めた。理由は村正が徳川家に祟るとされたためで、裏付けは家康の祖父の代から続いた、数々の不可思議な事件であった。家康は地侍から戦国大名となった、松平一族の宗家の生まれ。祖父の松平清康は三河国の統一を果たした傑物だが織田勢と対戦していた出陣中、家臣に闇討ちされて死んだ。その凶器が、村正の刀だったのである。

　旗頭の清康を失い、松平氏は弱体化した。後を継いだ広忠は隣国の駿河を統べる今川義元を後ろ盾にして一族の内紛を鎮めたものの、謎の多い最期を遂げた。病死とされる一方で、近侍の者に村正の脇差で刺し殺されたとする説も、根強く唱えられている。

　事の真相はどうあれ、父の広忠が頼りないため家康は織田家で二年、今川家で十年余り人質暮らしを余儀なくされたが桶狭間で義元が討たれたのを機に決別し、織田信長と同盟を締結。徳川と姓を改めて躍進を遂げたものの信長に謀反を疑われ、敵方と内通した疑惑の張本人である正室の築山殿（つきやまどの）ばかりか嫡男の信康まで処刑せざるを得なくなり、やむなく切腹を命じた。このとき信康が介錯された刀も、村正作の一振りだった。

　これだけ不幸な事件が続発しては、幾ら村正一門の刀が広く流通していたといっても、偶然の一致というだけでは済まされまい。ちなみに家康自身も少年の頃、

村正の小刀（こがたな）で指に怪我をしたことがあるという。

　村正と家康の因縁は歳月を経て、関ヶ原の戦いまで続いた。首実検で敵を討った槍の検分を願い出たのが家康は村正の作と聞いて激怒。検分を願い出たにも拘わらず、そのまま席を立ってしまった。陣中の出来事だけに部外秘とされたはずだが、軍略の天才で情報収集にも長けた幸村ならば抜かりなく調べ上げ、家康が村正を忌避していると確信してもる不思議ではあるまい。その上で豊臣方に加勢するため大坂に赴くとき、ここぞとばかりに村正の刀を手に入れたのだとすれば合点がいく。

　忌避して止まない村正の一振りで家康を討ち取られてしまえば、徳川方にとって末代までの恥。たとえ相討ちになったとしても命を捨てる値打ちがある。出陣を渋り続けた総大将の秀頼公も必ずや立ち上がり、籠城で疲れきった将兵たちの士気は上がるはず。堅固な大坂城に立てこもったものの豊臣方の劣勢を挽回するために、防戦一方に陥った豊臣方の家康の計略で濠を埋められ、幸村はそう決意したのではあるまいか。

　かくして家康の首のみに狙いを定めた真田軍の突撃で徳川の本陣は総崩れとなるが、家康は辛くも退却。幸村は手傷を負いながら追撃したが力尽きて倒れ、越前松平家の一隊に首級を挙げられた。遺品となった薙刀が福井の地にもたらされたのは、そのためである。

　打倒徳川の一念を込めたであろう村正の刀の行方については、残念ながら未だ明らかになっていない。

造り込み

日本刀の造り方

四

心鉄と皮鉄を組み合わせて沸かしながら延ばすのを造り込み、沸かさずに寸法を決めて刀の長さにしていくのを素延べと呼ぶ。長い時間をかけて鍛え上げられた二つの鋼が合体（甲伏せ）される瞬間を目の当たりにしたときには、シャッターを切りながらも感無量だった。

組み合わされた鋼は藁灰をまぶして火床にくべられ、じっくりと沸かされた後にハンマーで打ち叩かれて、細く長く延ばされていく。均等に叩かなくては中に包み込んだ心鉄がはみ出してしまうため、作業はあくまで慎重に進められる。

鍛刀場に熱気が立ち込め、火花が飛び散る。火床とハンマーの間を幾度も往復させ、沸かし延ばしていく。

丹念な作業を経て、鋼は徐々に細く長くなっていく。一般にイメージされる日本刀の姿に近づくまで、あと少しである。

加工中の鋼は常に熱を帯びており、水に浸けるたびに白い湯気が立ち上る。辺り一面に漂う熱気を意に介さず、間近で撮影しながら常に畏敬の念を抱かずにはいられなかった。五十年近くの長きに亘って刀を鍛えてきた手のひらは分厚く、火傷をものともせずに黙々と鋼と向き合う心身の強さには、藤安刀匠は片時も手を休めることなく作業を続ける。

慎重な作業を経て、ついに造り込みが完了した。ここから先はハンマーを用いることなく、鎚一本を振るい、延ばした鋼を赤めながら刀身と茎になる部分を形造っていく、素延べの工程に入る。

古刀を愛した名武将たち④

忠義と信仰を貫いた、武士の鑑が選んだ刀

加藤清正

　加藤清正ほど忠義に厚く、文武の両道に秀でた武士を私は他に知らない。

　最前線で主君のために勝利を重ね、領地と民を預けられれば任を全うするため力を尽くす。いずれも勇猛なだけではなく、優秀でなくては務まらぬことだ。

　清正が刀を選ぶ目も優れていたのは、徳川家康のために選んだ二振りを見れば明らかである。

　秀吉が没した豊臣家では不安が尽きなかった。後継ぎの秀頼はまだ幼く、代わりに家中を取り仕切るのは秀吉の生前に任命された五大老。

　その筆頭格である家康が秀吉に禁じられた大名同士の婚姻を勝手に斡旋する等、他の大老たちの意見を寄せ付けずに独断専行を始めたのだ。

　対する清正は大老の配下である五奉行に加わることも許されず、秀吉の許で共に育った仲間からも選ばれたのは石田三成のみ。実務に長けてはいるものの、老獪な家康と渡り合えるとは思えなかった。

　このまま三成に任せておいても、豊臣家の将来が安泰とは考えがたい。

　ならば家康と敵対するのではなく、不穏な動きを探って有事に備えたほうがよい──。

　かくして自分なりの忠義を貫くべく、清正は徳川家に接近し始めた。正室を病で亡くした後は独り身を通していたにも拘わらず、家康の勧める養女を妻に娶って縁戚関係まで結んでいる。少年の頃から多大な恩義を受けた秀吉に報い、豊臣家を護りたいが故の行動であった。

　そこで清正が献上したのが、日光助真である。

　作者の助真は鎌倉時代中期、備前国の福岡で活躍した一文字派の名工だ。在地の名前にちなんで福岡一文字と呼ばれたが助真は鎌倉幕府の招きを受け、一門を挙げて移住したため鎌倉一文字とも称される。相州伝の技法が確立される以前に武家政権のお膝元で作刀した、言わば初の将軍家御抱え鍛冶だったわけだが、清正はそうした由来だけに目を付けて助真を献上し、いずれ征夷大将軍の職を得て武家の棟梁となろうと目論む、家康の機嫌を取ろうと試みたわけではない。質実剛健な相手の趣向を徹底して調べ上げ、最適と見なして選んだ一振りだったと私は思う。日光助真はそれほどの傑作なのだ。

　福岡改め鎌倉一文字の刀工たちが手がけた太刀や刀は数多く現存するが、日光助真を目にしただけでも圧倒される。漂う迫力が明らかに違う。

　刃長七一・二センチ、反り二・五センチ。身幅は鍔元から猪首鋒まで極めて広く、重ねも厚い。刃文には備前刀の特徴とされる丁子刃に互の目が交じるが、同時期の作に多かった匂のかかったものではなく、鎌倉時代も初期に主流だった沸をくっきりと現し、壮にして鋭利な印象を与えられる。老いても日々鍛錬を怠らず、武芸の稽古にも熱心だった家康にふさわしい、最高の贈り物だったと言えよう。

　しかし、敵は予想以上に老獪だった。

　豊臣家を守護する志を秘めた名刀を、そのまま手許に置こうとはしなかったのだ。

　太刀として贈られた助真を磨り上げさせ、刀に直したのは家康自身。茎に目釘孔が二つあるのは複数の刀装が存在した証しだが、附属する黒漆塗りの打刀拵は家康が自らの好みで選んだものだ。差表に掻き通し、

差裏には茎の半ば辺りまで掻き流した広めの棒樋も、重さを軽くした上で調子（バランス）を取るために、後から施したと考えられる。

　古の太刀に手を加えて扱いやすい刀に直すのは、当時の武士の誰もがやっていたことである。とはいえ鎌倉一文字の祖が鍛え上げ、豊臣家中の名将が誠意を込めて捧げた一振りを、茎に銘が残る範囲ながらも磨り上げさせてしまったのは、何か考えがあってのことしか思えない。

　この太刀と同じ運命をいずれ豊臣家は辿る──。

　そのときは容赦せず、思うがままにしてやろう──。

　事実、家康は秀頼をいつまでも奉りはしなかった。関ヶ原の戦い後、家康は秀吉の名義のままで管理してきた二百万石余りの領地の大半を諸大名に分配し、秀頼の手許にはわずか六十五万石ほど残されたのみ。秀頼に付いた褒美として加増を受け、清正が肥後熊本にて領有することになった五十二万石ほどのもの、豊臣家の石高とは思えない。家康は秀頼を一大名に等しい存在にした上で自身は征夷大将軍の座に就き、ほとんどの大名を傘下に置いて、名実共に武家の棟梁となったのだ。

　清正にしてみれば、不本意な限りの措置であった。

　味方に付いていた褒美として加増を受け、清正が肥後熊本

日光助真

加藤清正と徳川家康、乱世の英雄
ふたりが手にした至高の側刀です

家康に合力したのは勝手に対立を深め、豊臣家の存続を危うくした三成を成敗するという共通の目的があればこそ。故に関ヶ原まで出兵はしなかったものの、九州の地にとどまって小西行長ら三成側の勢力を抑えるために戦ったのだ。

これでは主家を護るどころか、立場を悪くする企みに加担しただけではないか——。

すべてが裏目に出てしまった清正の無念がどれほどのものだったのか、考えると胸が痛い。

清正が家康と最後に向き合ったのは慶長十六年（一六一一）三月二十八日、二条城での秀頼との会見に同行した折のことだった。

病を抱える身でありながら平静を装い、席上で秀頼の傍らに終始寄り添った清正が、懐に忍ばせていたと伝えられるのが備前長船祐定の短刀。清正は祐定の手がけた槍をかねてより好んで用い、家康の十男で紀州徳川家の初代当主となった徳川頼宣に娘を嫁がせる際にも、見事な大身槍を持参させている。

この祐定は長船派が備前刀の主流となった、室町時代の後期に活躍した名工。末備前と呼ばれた当時の刀工には祐定と名乗った者が多いが、清正が二条城に持ち込んだ短刀は永正十三年（一五一七）作の永正祐定。身幅狭く先が細り、重ねは鎺元から鋒に行くほど薄くなる、実に鋭利な一振りである。もしも家康が妙な動きを見せれば清正は即座に刺し殺し、一命を捨ても豊臣家に殉じるつもりでいたのだろう。

しかし、家康は軽率な行動には及ばなかった。表向きはあくまで秀頼に礼を尽くし、清正が決死の覚悟で臨んだ会見は和やかに終了。秀頼を大坂城に送り届けた清正は帰途に就いた。突如として病状が悪化したのは熊本への船中で、口も利けなくなった清正は二条城での会見から三ヶ月後の同年六月二十四日死去。大坂夏の陣で豊臣家が滅亡したのは、その四年後のことであった。

乱世に繰り広げられた戦いの是非は、現代人の価値観だけで決められるものではない。自ら武家の棟梁となって江戸に幕府を開き、諸大名を臣下に置くことによって合戦のない、平和な時代を作るべく力を尽くした家康にも、秀吉から受けた恩に報いて戦い抜いた豊臣方の男たちにも、それぞれに大義名分と正義があるからだ。

同じことは、他の武将たちにも言える。

時として残虐な手段や策略を用い、多くの血を流したものの、目的は私利私欲を満たすのではなく、主君への忠義を貫くため。下克上の暴挙に及んだ痴れ者もは別として、ほとんどの者が私欲を抱かず、成仏も願わずに戦ったのだ。ちなみに当時の武将には清正を含め、日蓮宗を信仰する者が非常に多かったという。

そもそも戦国武将とは、合戦で戦うことだけを役目としていたわけではない。主君の大名から与えられた所領を治め、家臣と領民を教え導くのも大事な使命。戦いの場では鬼となっても領主としては慈悲を忘れず、領内で善政を行うことを心がけていたのである。

加藤清正は、そうした戦国武将の好例と言えよう。晩年まで治めた熊本の城下では今も「清正公さん」と親しまれ、敬われて止まずにいる。

領民を愛した清正は、地元の刀工にも惜しみなく恩恵を与えた。加藤家の抱え鍛冶となって幾多の剛剣を生み出した、同田貫の一門だ。

同田貫は肥後国の菊池を拠点にしていた、延寿と呼ばれる一派から出たと言われる。延寿は鎌倉時代中期から作刀を始め、南北朝動乱で九州に逃れた足利尊氏を支持した領主の菊池氏より命を受けて、鵜の首造で茎の長い短刀を量産。柄に装着して用いられたことから槍の原型になったと言われる、かの菊池千本槍である。

やがて戦国の世に至り、永禄年間（一五五八～七〇）頃に延寿から独立した同田貫の刀は非常に重い。試みに二尺六寸（約七八センチ）物の模擬刀を居合道の稽古

で使わせてもらったところ、鞘引きをして抜き付けるだけで一苦労。振りかぶって斬り下ろすのはさらに難しく、尚のこと重いであろう本身ならばとても手に負えまい、と痛感したものだった。

この重厚極まりない同田貫を清正は気に入り、自らの名前から一文字を与え、正国と名乗らせた宗家を始めとする一門を陣中においても刀を鍛えさせたという。

刀剣鑑賞の世界では五ヶ伝から外れた脇物と位置付けられる同田貫だが、鍛えられた者が振るえば絶大な威力を発揮する。百戦錬磨の清正が目を付け、領内の産業の活性化と配下の将兵の戦力強化を兼ねて、一門に量産させた数百振りの刀と槍、薙刀を熊本城中に常備している。志半ばに病で果てた後、二代藩主となった細川氏に与えられた憂き目を見て熊本城は改易の城備えの武具一式は引き続き保管された。残念ながら明治維新を経て放出されてしまったものの、同田貫そのものは今も本妙寺や市立博物館など、熊本市内の各所で目にすることができる。清正が祀られた本妙寺には、敬愛する者の一人として、ぜひ参拝をさせていただきたいものである。

素延べ 火造り 生仕上げ

日本刀の造り方

五

素延べは造り込みした鋼を火床で赤めて鎚で叩き、表面を慣らしながら寸法を決める工程。そして刃の側を斜めに薄くし、棟を形作って鎬筋を立て、鋒を打ち出すまでを手作業のみで行うのが火造りである。このときに一打ちでも失敗すると鋼の鍛錬からやり直しになってしまうため、最も集中を要するとのこと。次に赤める部位を見極め、白墨で印を付ける手付きもあくまで慎重。次は注目の火造りだ。

居合道を嗜む身としては実際に刀を振るって斬り、突くときに要となる鋒の出来映えは気になるところ。先端部を斜めに削ぎ落としてから形を整えるやり方が一般的とされるが、藤安刀匠は鎚一本で見事な鋒を打ち出す技法を会得している。

匠の鎚さばきによって、見る間に刀身が造形されていく。このたび再現のモチーフとした燭台切の作者であり、備前長船派の開祖として鎌倉時代の中期に活躍した名工・光忠の姿である猪首鋒となっているのが現段階でも確認できる。

火造りを終えた刀身は薄赤めにした後、藁灰に埋めて除冷。続いて生仕上げに入る。ベルトサンダー（据置式の電動やすり）や鑢、古来からの道具である鉇を使い分け、念入りに仕上げる。灰汁で油分を洗い落とし、日陰に置いて乾燥させる。

古刀を愛した名武将たち⑤

剣術好みの「甲斐の虎」が選んだ名刀

武田信玄

　その実力は戦国一。条件さえ整えば、天下統一を果たしていたのではないだろうか——。

　武田信玄について、しばしば言われることである。

　たしかに信玄は乱世でも抜きん出た強豪だった。上杉謙信を始めとする近隣の戦国大名を寄せ付けず、配下の騎馬軍団は当代最強の誉れ高く、山深い甲斐国から天下の動向に睨みを利かせ、織田信長の勢力が拡大するのを阻むために石山本願寺の顕如上人と結託。一向宗の門徒勢を主力とする包囲網を敷いて、信長を苦しめたことはよく知られている。

　日の本中に勇名を馳せ、甲斐の虎と恐れられた信玄は軍略の天才だっただけではなく、武人としても慧眼を備えていた。

　そう思わせる逸話を、ひとつご紹介しよう。

　上野国——後の群馬県に武田勢が国境を越えることを許さずにいる、長野氏という武将の一族がいた。朝廷が関東管領に任じた上杉家にその職を代々従い、かつて長尾景虎と呼ばれていた謙信が、連携して武田勢と徹底交戦。寡兵ながら戦上手でもあり、信玄にとっては何とも目障りな存在だった。

　長野氏の善戦むなしく、拠点としていた箕輪城が落とされたのは永禄九年（一五六六）九月の末。当主の長野業盛は自害して果て、共に戦ってきた上野国の武将たちは討ち死にし、あるいは武田方に生け捕りにされてしまった。

　このときの捕虜の一人で、新陰流剣術の開祖でもある上泉伊勢守秀綱を信玄は助命し、武田

家への仕官を勧めている。拒まれても処刑せずに放免したのは当人の意向を汲み、望み通りに武芸修行の旅に赴かせるためであった。

　秀綱は槍を取っても腕が立ち、長野氏と共に武田勢をさんざんに手こずらせてきた強者である。にも拘わらず報復どころか無理も強いることなく、快く送り出したのだ。たしかに秀綱が武将の立場に固執せずすべてを捨てて本気で剣の道に進むむつもりであるとよほどの理解がなければ、有り得ぬことだった。

　もちろん、信玄は甘い男ではない。大人しく従ったと装い、隙を見て下克上を試みるような手合いであれば早々に看破して、厳しい刑に処したはず。当人の望むがままにさせたのは秀綱の立場に固執せず、すべてを捨てて本気で剣の道に進むむつもりであると認めたが故のことと言えよう。

　秀綱の興した新陰流が柳生一族に伝えられ、徳川将軍家の御流儀となった史実は、よく知られている。

　甲冑を着けて刀を振るう介者剣術を教える一方、上の段階に進んだ者には平時のための活人剣を学ばせ、相手の得物を奪って無傷で制する「無刀取り」を奥義とした秀綱が、具体的な技まで信玄に教えたのか否かは定かでない。しかし甲斐の虎と呼ばれた男を納得させ、放免に踏み切らせたのは理解と共感を得ればこそ。信玄自身もただの荒武者ではなく、戦国乱世に人を活かす剣を提唱した秀綱を認めることができるだけの度量と、深い見識の持ち主だったに違いあるまい。

　信玄は秀綱を旅立たせるのに際し、自分の名前から一文字与えて信綱と改名させた上で誓詞を交わさせ、他の者には仕えぬように約束させている。願わくば側近くに置いて剣術指南役にしたかったのかもしれないが、箕輪落城から七年目の元亀四年（一五七三）に上洛中の信玄は病で果て、再び出会うことはなかった。

　剣術への深い理解を示した信玄は、愛刀も名工の作を好んで求めた。本人の所有と伝えられ、現存するのは来国長の太刀である。

　鎌倉時代の末から南北朝時代の初期に活躍した国

長は山城伝の来一門で三名工の一人に数えられた、来国俊の高弟。京の都から摂津国の中島——現在の大阪市中の島に移って作刀したため、中島来と呼ばれる。

　信玄が所持したのは刃長七九・三センチ、反り二・五センチの重ね厚く堂々たる一振りだが、鋒は南北朝動乱の渦中で造られた豪壮な大鋒のものと比べると控えめな中鋒。刃文は師の国俊が得意とした直刃を受け継いでいる。

　もう一振り、信玄にゆかりの名刀として知られるのが上洛に先立って駿河を攻略する際、戦勝を祈願して富士山本宮浅間神社に奉納した備前長船景光の太刀。長船派の祖である光忠を祖父、長光を父に持ち、景光の作者としても著名な鎌倉時代後期の名工だ。

　信玄が奉納したのは焼幅の狭い丁子刃が美しく、刃長七七・三センチで磨り上げをされていない、当時のままの逸品だ。

　武将が刀や槍を信仰する社に納めて勝利を願う習慣は古来から存在し、所蔵品の中から最高のものを選ぶのが常だったという。信玄は来国長を愛刀とする一方で備前刀にも関心が深く、幾振りも集めていたのだろう。有名な「敵に塩を送る」の語源となった上杉謙信の計らいに対する礼として贈った福岡一文字の太刀も、そんな信玄の名刀コレクションの一振りだったのかもしれない。

土置き
焼き入れ
焼き戻し

日本刀の造り方 六

日暮れ時に開始された土置きは、総仕上げの前段階。耐火性のある土に砥石と炭の粉を混ぜ、水で溶いた焼刃土を表裏に塗って火床で赤め、一気に水に浸した瞬間、塗り付けた形に刃文が焼き付けられる。刃の側に薄く、棟の側に厚く塗られるのは冷却される時間に差を生じさせ、刃は急激に冷やして硬く、棟は緩やかに冷やして軟らかさを残すための工夫。

念入りに切られた炭と水槽が用意され、焼き入れが始まった。日没後に戸まで閉めきって行うのは、微かな光も目に入れず、一瞬たりとも手元を狂わせぬため。静寂の中でジュッと音が上がった次の瞬間、見事な丁子刃の一振りが完成した。

完成

蘇った光忠

【撮影　岡野朋之】

この太刀は、二〇一五年六月に福島市立子山の鍛刀場を訪問した牧秀彦が藤安将平刀匠に注文し、同年七月に鍛えていただいた一振りである。

先に述べた通りモチーフは燭台切光忠であったが、同年五月十七日の水戸市・徳川ミュージアムでの限定公開（その後、七月十一～九月二十三日に再公開）において拝見することが間に合わず、限られた資料を基にして在りし日の姿と刃文を模索した。一方、現存する複数の光忠の作を研究した結果、大磨り上げ前の太刀姿を彷彿させる一振りとして鍛え上げられ、研ぎを経て完成するに至った、藤安刀匠入魂の作である。

分類	刃長	反り	元幅	先幅	元重(元の厚み)	先重(先の厚み)	鋒長	茎長	銘(表)	銘(裏)
たち(太刀)	六六・八センチ	一・八センチ	三・〇センチ	二・三センチ	〇・六センチ	〇・四センチ	三・六センチ	一三・九センチ	無銘	無銘

鋒　きっさき

藤安刀匠が「光忠の姿」として、こだわりを見せた猪首鋒。柔らかい心鉄を硬い皮鉄で包み込み、閉じ込めたまま先端部を削ぐことなく鎚一本を振るって打ち出した姿は豪壮にして美しい。

上半部　じょうはんぶ

「丁子美の極致」と評される光忠の作風が顕著に見られる。鋒から物打にかけて徐々に模様が細やかになる、丁子乱れの華やかさも再現されている。

下半部 かはんぶ

刃区近くに見られるオタマジャクシを思わせる刃文は蛙子丁子。光忠が得意としたこの刃文は、焼き戻しのわずかな加減によって偶然焼き付けられたという。

茎 なかご

棟に近い角が盛り上がり、掻き流しの棒樋に栗尻と細部に至るまで光忠の特徴が再現されている。
だが、この茎には表も裏も銘が切られていない。その理由は……

銘
めい

　以光忠意　將平
――。

「光忠の意を以て」の一言に名前のみを添えた銘は、茎棟(なかごむね)に切られていた。

控えめな六字の銘は古の名匠に対して抱く、尽きぬ敬意の表れと言えよう。

こちらの写真では照明と角度を調整し、茎の鑢目(やすりめ)を鮮明に撮影した。細部に至るまで熟練の技を振るった藤安刀匠にはインタビューの席上で、これからも生涯を通じて光忠に取り組んで行きたいと熱く語っていただいた。

44

本稿の締めくくりに、クローズアップで刃文を捉えた写真をご紹介する。

通常撮影された上の一枚に対し、テストを重ねた末に成功した下の写真では蛙子丁子（かわずこちょうじ）がくっきりと見えているのがお分かりだろうか。刀剣鑑賞をする際の光の当て方を参考にしたライティングにより刃取（はどり）が消え、浮かび上がる刃文（はもん）を写し取ることに成功した。

鎌倉の世に生きた光忠が手がけたのは、いずれも長尺の太刀だったという。短く磨り上げられてなお覇気に満ちている、光忠の作を彷彿させて止まないこの一振りは古刀の魅力にとり憑かれ、五十年近くの刀匠人生を歩んできた藤安将平氏の新たな挑戦への第一歩である。

鑑賞と品評

以光忠意 將平

今回の再現企画には私、牧秀彦の十年来の居合道の稽古仲間で日本刀の研究に取り組むポール・マーティン氏にご協力いただき、密着取材の現場にも同行してもらった上で、完成した太刀を共に鑑賞。藤安刀匠が鍛え上げた入魂の一振りの品評をお願いした。

牧秀彦（以下　牧）　こんにちは、マーティンさん。本日はお忙しい中、ありがとうございます。

ポール・マーティン（以下　ポール）　こちらこそ、よろしくお願いします。

牧　取材現場では本当にお世話になりました。取材のサポートだけでなく炎をバックにした玉鋼の写真、本文でも使わせていただきましたがとても良かったです。

ポール　いえ、どういたしまして。

牧　研ぎと登録を終えて、藤安先生の太刀がいよいよ完成しました。ではマーティンさん、お願いします。

ポール　はい（手際よく目釘を抜き、柄を外して鞘を払う）

牧（刀剣鑑賞用のネルを握り締め）おお……光忠だ、まさに光忠ですよ！

ポール　たしかに、光忠の作風に見えますね（と照明の前に立ち、光に当てて刃文を鑑賞する）。

牧（隣でしばし見入った後、唾を飛ばさぬように離れて）この華やかさ、本物さながらです……。丁子刃は光忠の特徴ですね、マーティンさん。

ポール　そうですね。光忠の刃文はよく丁子乱れに互の目、さらに得意な袋丁子や蛙子丁子交じりとなります。

牧　一振りの中にさまざまな刃文が交じり合っているのが、実に興味深いです。この刃区近くに焼かれた蛙子丁子、見事ですね。

ポール　この太刀からは、先生の才能が取ることができます。匂口は全体に安定していて細かく沸付き、足と葉がよく入って冴えています。

牧　なるほど……（と、再び見入る）

ポール　姿も、素晴らしいですね。

牧　はい。全体が力強さに満ちている感じです。光忠の作に限らず、鎌倉時代の太刀のほとんどは磨り上げられてしまっていますが、短くなっても迫力十分なのは凄いことですね。

ポール　藤安先生は写し物として、大磨り上げした姿を目指したとのことです。反りがやや高く、鎌倉時代の華麗な太刀姿を残した一振りになっていますね。

牧　元は長い太刀だった名残を、しっかりと再現しておられるのですね。本当に力強いです。

ポール・マーティン
Paul Martin

1965年ロンドン生まれ。大英博物館日本部勤務の学芸員として刀剣・甲冑を担当。日本刀への関心と知識を深める。2004年にフリーとなり渡米。ロサンジェルス郡パサデナのパシフィック・アジア・ミュージアムなど各地において展覧会のコーディネイトと作品収集を手がける。2009年よりカリフォルニア州バークレー大学で日本語・日本文学・日本史を学び、修士課程を終えて現在は東京在住。刀剣博物館など各博物館・美術館の依頼を受けて展示解説の英訳を手がける一方、日本刀スペシャリストとして鑑定・修復・購入のアドバイザーを務める。訳書に『日本の美　日本刀　The Japanese Sword』（学研マーケティング）等がある。

ポール 持ってみますか。
牧 はい！（と受け取り、鋒から改めて鑑賞する）
ポール 造り込みは鎬造りで（屋根のような形の）庵棟。身幅広く、ちょっと延ばした猪首鋒。表裏には棒樋が茎まで掻き流されています。
牧 この猪首鋒は先生が「光忠の姿」として、造り込みの最中にもこだわっておられた部分です。磨り上げは茎から刀身を切り詰める風になっていますが、光忠を想定した作品ですから当然、鋒は元のままの姿を再現しなくてはならないと考えられたのでしょう。
ポール 鍛えもしっかり見てくださいね。
牧 はい（目を凝らし、さらに見入る）
ポール 小板目肌で詰んでいるでしょう。光忠をはじめとする長船派の作に見られる特徴です。
牧 大小の板目は日本刀に多く見られる地肌ですが、その模様が肌理細かくて……美しいです。こうした作風を細部に至るまで、藤安先生は再現されているのですね。
ポール では最後に改めて、茎を鑑賞しましょう（と太刀を渡す）。
牧 はい、解説をお願いします。
ポール この茎は生ぶですが、姿は大磨り上げ風になっています。茎尻は浅い栗尻で、鑢目は浅い勝手（右）下がり。目釘孔はひとつで表裏は無銘。茎棟に六字銘が入っています。
牧 先生はこれからも、光忠をライフワークにしていきたいと言っておられました。この茎棟に切られた「以光忠意 將平」の銘は、今後の取り組みに向けての決意表明なのでしょう。

ポール この太刀は出来が良いですね。藤安先生は、光忠の雰囲気をよく表現しておられます。
牧 そう言っていただけて、先生も喜ばれることと思います。
ポール こちらこそ、ありがとうございました。マーティンさん、本日はありがとうございました。

鑑賞を終えて

マーティン氏の的確な解説の下、じっくりと拝見した藤安刀匠入魂の一振りはまさに古刀の名匠である、光忠の作を彷彿させる出来栄えだった。

解説にも出てきた通り、鎌倉時代から南北朝の頃に造られた太刀は磨り上げられて二尺二～三寸（約六六～六九センチ）になっている場合が多いが、元は二尺七～八寸（約八一～八四センチ）と長く腰反りの強い、堂々たる姿をしていた。そこで藤安刀匠は本番に臨む前、元の太刀姿を想定した木型を作成して実際に磨り上げ、オリジナルの雰囲気を掴むことに努めたという。その試みは功を奏し、短いながらも迫力に満ちたこの一振りには細部に至るまで、光忠の特徴が盛り込まれている。その出来栄えに撮影の最中であることを忘れ、しばし見入らずにはいられなかった。

解説をお願いしたマーティン氏は大英博物館の学芸員を経てキャリアを積む一方で剣道・居合道にも熱心に取り組み、研究と実践の両面から日本刀に理解が深い人物として注目を集めている。今回は刀身撮影のアドバイザーとしてもご協力をいただいた。この場をお借りして、厚く御礼申し上げたい。

刀匠　藤安将平　インタビュー

日本刀の美を追求する手段として、古刀再現を旗印に掲げる

【撮影　岡野朋之／書き手　上野明信】

武器としての技術の結果、古刀の美が存在する

―― 藤安刀匠は古刀再現を掲げられていますが、古刀とはどんな刀なのでしょうか？

藤安　時代で分ければ、平安の末期から慶長（一五九六〜一六一五年。大坂夏の陣が一六一五年）までに造られたものを古刀、それ以降を新刀、幕末以降を新々刀、そして戦後に造られたものを現代刀と区分けしています。なぜ慶長が境となったのかというと、それまでの刀は戦場で大量に消耗されるべく造られたものなんです。いわば量産品だったんです。ところが江戸幕府の時代になって世の中が平和になると、大規模な戦がなくなり、造られる刀も変わったわけです。

古刀は、まずは戦うための道具でした。「折れない」「使いやすい」「よく切れる」ということですね。地肌や刃文などの美しい模様が評価されますが、それはすべて武器として追い求められた結果としての美しさです。特に簡単に折れてはいけない。命取りになりますから。そのために様々な技術の工夫が成されていました。例えば研師がよく言うように、古刀の表面は鑢が簡単にかかるぐらい非常に軟らかい。道具として十分な強さを持ちつつも、軟らかいんです。古刀の特徴に刃文の粒子がはっきりわかる沸という構造がありますが、見た目にはいかにも高温で焼いたように見えます。ところがそうではなくて、昔の刀は低温で焼いていたはずなのに、沸がしっかり出ています。高温で焼くと粒子が粗くなって、現代刀のように硬く折れやすい刀になってしまうんです。

その上で、日本刀はまったく意味がない仕事ですが、実は戦うためにはまった意味がない仕事ですが、日本刀は美しく砥目がそろえられています。でも平安末期以前の直刀の時代から、砥目を揃えるということをしてきています。そこには、日本人の日本刀に対する特別な想いが込められているのです。

―― 古刀が量産品だったというのも、言われてみればそのとおりですね。

藤安　戦で大量に必要な時代でしたから、一本一本造るのではなく、ある程度まとめて、しかも早く造れなくちゃいけない。一度に十本とか二十本とかという大量の単位で、まとめて焼き入れ作業を行ったと思います。道具として十分な強さを持ちつつも、目と手だけが自然に動いていく。そういう仕事だったんだと思います。ただそのやり方は、今はできません。月に二百本も量産してみて初めてわかってくることもあるはずです。が、今は法律で、月に二本と限られた数しか造ってはいけないと定められていますから。

そして百本、千本と大量に造った中から、いろいろな条件が一致して、とんでもないものが出来る可能性があるんですね。現在残っている名刀の多くは、大量に造られた中から、「これは戦場で消耗させるには惜しい出来だ」と当時の人の審美眼にかない、宝として後世に伝えられてきたものじゃないでしょうか？　もちろん、特別に発注されてこしらえた刀もあったでしょう。贈答用とかね。そういう場合でも、刀鍛冶は同時に二本造りました。常に比べる対象を造って、いい出来のものを残していきます。影打ちって言うんですけどね。また当時の刀造りは、ものすごく分業化が進んで

いた世界でした。刀身を打ち、研ぎ、柄や鍔を造り、塗り鞘をつけて完成。それを短時間に大量に仕上げる必要があった。今のように機械はありませんから、すべて人海戦術です。だから頭で考えなくても手だけは自動的に動くような熟練の職人が、ごまんといたはずです。当時の刀鍛冶の工房は、今の日本でいえば大手自動車企業ぐらいに匹敵するような、大規模だったんじゃないでしょうか？ 古刀の時代は、刀は美術品ではないし、作家の作品でもない。職人の仕事だったと思います。その中から人知を超えた素晴らしいものが出てきた。古刀がどういう考え方で造られ、具体的にどういう技術で造られ、こういう結果が出たんだということを解明して、少しでも近づければいかなと思ってきました。それを全部自分のものにした上で、新たな美しい刀を造りたいというのが夢です。

そのためには技術者の目で刀を見ることが大切です。地肌の模様からどんな素材を使ってどれぐらい鍛錬したか、刃文からどういう焼き入れをしたかという、そういうところまで見えてくるはずなんです。それで次はもう少し火を抑えてみようとか、もうちょっと温度を上げてみようとか下げてみようとか、そういう技術的なコントロールができてくるはず。たぶん、昔の刀匠はそれをやってきてもほとんど水準は揃うというのは、確かな技術が裏づけにあったと思うんですよ。そこまで行きたいんです。私にとっては、古刀再現が目的ではない。あくまでも手段なんですね。

ただ、刀というものは、時代とともに形も変わって来た。それは進化なんです。単に武器として考えれば、前の時代のものを造る必要はない。こういう技術は上書きされてしまって失われるのが当たりまえでした。だから、当時どのような技術で古刀が造られていたのか、わからなくなってしまっているんですよ。

── 当時と違うのは技術だけでしょうか？

藤安 大きく違うのは、材料となる地鉄（じがね）です。今は協会（日本美術刀剣保存協会）が造る玉鋼を使うか、古い鉄を再利用するしかない。さらに言えば、古刀の時代のたたら技術が、今と同じだったのかもわかりません。実は、私がいる福島には阿武隈山地という中国山地とほぼ同じ地質の山があり、そこから昔の製鉄所の遺跡が出てきます。それをモデルに、古代の製鉄の再現を試みたこともあります。遺跡は奈良時代のものですが、その後の鎌倉時代につながるヒントがひょっとしたらあるんじゃないかと、期待しています。

大太刀を磨り上げた形に拘った燭台切光忠への挑戦

── 今回は、備前長船の中でも伝説的な刀とされる、燭台切光忠の再現をモチーフとして古刀の再現に取り組まれましたが、どのようなチャレンジをされたのでしょうか？

今回の挑戦は自分の刀造りが変わるほど大きな転機となる仕事になった

藤安　実は、スタートしたときには、現物を直接見ることがかないませんでした。伝えられている長さや幅などのわずかな寸法や型紙から推量し、他の光忠の実物や写真・押し型を見て、燭台切光忠のイメージを自分の中で膨らませました。

まず拘ったのは形ですね。鎌倉中期という時代。現在は二尺二寸とはいっても、作られた当時の生ぶの刀から、何百年もの間に研師の手で何度も研がれ、大きく磨り上げられて茎も短くなっているということ。おそらく最初は二尺八寸の堂々たる鎌倉期の太刀姿だったはずです。その先端の部分の二尺二寸でなければならない。生ぶの刀にあった元の部分は、力強い踏ん張りがあったはず。今はその部分が磨り上げられてなくなったけど、それをイメージできる形でなければなりません。そこで、まずは木型で二尺八寸の形を造り、それを二尺二寸にまで磨り上げるように削っていって試行錯誤し、この形にたどり着きました。

ただ今回は、火造りの段階で本当に苦労しましたし、時間もかかりました。叩きながら少しずつ形を整えて。自分の中でこれでいいのかな、これでいいのかなと、一晩寝て、また起きてもう一度見たら、ああここはもう少し攻めたいなとか、いろいろな想いがありました。

その後、打ち終わった少し後に、徳川ミュージアムで焼け身の燭台切光忠の実物が公開されました。それを見ましたら、実物は聞いていた寸法と若干違いました。茎は少し実物のほうが長い。ま

た目釘孔の数が二箇所だったといった違いもあります。でも、打ち上がった刀を見せた先生から「よくこれだけの刀ができた」と言われたときには、ちょっとうるっときましたね。いかにも鎌倉期の大磨り上げになったと思います。

——形以外に、焼入れ方法にも工夫をこらされたそうですね？

藤安　研ぎ上がった刀を見ると、根元のあたり（の刃文）に光忠のような特徴がよく出ています。実は今回はかなり低い温度を意識したのですが、この根元のあたりは作業の途中で想定よりさらに低い温度になってしまった。ところが結果的に、そこに光忠の特徴が出たんですね。この地鉄でやるのなら、このあたりの火加減でやればいいはずだとわかりました。

この刀を造った後に、もう何本も焼き入れを行っていますが、鋼の処理の仕方も、焼き入れ前の処理も、焼き入れのやりかたも、すべてこの一振で試した仕事の延長で行っています。そういう意味では、今回の取り組みは私の刀造りで大きな転機になりました。これからどうなっていくか、自分としても楽しみですね。これがスタートです。将来、「将平は、この前と後ではなぜこれほど違

巨人・光忠を追い求めながら刀とは何なのかを伝えていきたい

——ご自身の大きな転機になるほどの仕事だったとのことですが、今回取り組んだ長船光忠という刀鍛冶は、藤安刀匠から見てどのような存在に映るのでしょうか?

藤安 巨人ですよ。これまでも備前の刀は何回か手がけてきましたが、今回ほど突き詰めてはいなかった。ここまで光忠に焦点を当てて仕事してみた結果、やっぱり凄い刀匠だと実感しています。名だたる備前刀の中でも光忠だとは群を抜いた力を持っています。これはもう、生半可なことじゃ太刀打ちできない。今後の一生を賭けるに値するものです。

光忠は鎌倉中期ですが、その前に平安から鎌倉初期にかけて古備前という時代があり、これは直刀でした。この古備前の時代に築きあげてきた技術の集大成として、光忠という巨匠が出現したんですね。その光忠を祖として連なる長船代々の刀匠たちは、みんなレベルが高いです。現在、国宝指定されている刀が一番多いのが光忠の子の長光ですが、それほどレベルの高い刀を大量に造れるほど、長船鍛冶の技術は高水準だった。それに自分がどこまで迫れるか。

鎌倉期は、刀だけでなく建築でも仏像でも、あらゆるものが力強い。仁王像もそうですが、あの時代になぜこれだけ強いものを、日本人が表現しえたのか、鎌倉時代ならではのなにかがあると思うんですよ。鎌倉に大仏がありますが、先日初めて胎内に入ったんです。いや、ショックでしたね。表面はきれいに仕上げられていますが、内部は当時の技術の跡がそのまま残っている。「どうだ藤安、おまえにこれだけの力があるか?」とそういう声が聞こえたような気がしてね。しばらく動けなかった。あの時代というのは本当に力があったんですね。

——出来上がった刀を間近で拝見すると、美しいと同時に畏れともいえるような迫力に圧倒されます。それが古刀にもつながる力強さでしょうか?

藤安 よく、日本刀を見て「怖い」と言われる方がいますが、日本刀から怖さをとってしまったら刀

を造っているんだ?」と、言われるほどの仕事でした。

この取り組み以後、光忠の現物を見る機会が多くなりました。先日も、光忠が三本あるよと呼んでいただいて、泊り込みでそれこそ舐めるように拡大鏡持って行って、物差しを当て目方を量って、寝る間も惜しんで三本見比べましたけど、見れば見るほど凄い。

光忠を追い求めながら刀とは何なのかを伝えていきたい

ではなくなってしまいます。刀自体が人を斬るわけではなくなってしまいます。それは使う人間の仕業です。怖いのは人間です。本来、日本中に刀があった時代でも、日常茶飯事に斬り合いがあったわけじゃない。それを止める武士道という精神のブレーキがあったからです。

武器をここまで高めた民族は世界でも類はなく、日本人だけ。日本刀は日本人だけが作り上げた精神世界への扉なのです。日本刀は、刃物としてパーフェクトじゃなければならない。その上で美しくなければならず、さらに畏れを感じさせる存在じゃなければならない。いざという時に使える本質を失っていものだけど、いざという時に使っちゃいけないもの。そこには日本民族が持つ本質が込められていると考えています。

日本刀は日本人が培ってきた精神の支えであり象徴です。かつては侍だけでなく日本人全体に浸透していました。だから尊ばれた。しかし太平洋戦争で敗戦したあと、残念ながら失われつつあります。それが何なのかを考えて欲しいんです。若い人のようにゲームでもかまわない。とにかく刀を見る機会を持って欲しい。その美しさはどこから来るのかと考え、刀の歴史を遡ることによって、古の時代背景が見えてきます。そのためには日本の歴史も学んで欲しい。

刀とは本来、何なのかを、もう一度日本人は学びなおさなきゃならない。刀を正しい形で後世に伝えること、それが私の役目なのかなと思います。そんな意味も含め、日本刀ってやはり生きものなのでしょうね。そういう生き方をお前はしろと、刀に言われているような気がします。

刀剣鑑賞のポイント
―刀を知りたい、初心者のための手引き―

日本刀のことが知りたい、写真だけではなく本物を見てみたい。そんな興味に応えるために全国各地の博物館や美術館で名刀が展示される機会が多くなり、刀剣店に足を運ぶ方も増えてきた。もちろん気軽に所有したり触れたりできるものではないが、せめてしっかりと鑑賞して、少しでも多くの魅力を感じ取っていただきたい。本稿では刀と初めて接する読者の方に向け、刀剣鑑賞のポイントと基礎知識を五つの段階に分けてご紹介する。

差表

- 棟（みね）（峰）
- 先幅【横手付近の棟から刃先までの幅全体】
- 横手（筋）【鋒と物打の境界線】
- 焼幅【刃文の幅】
- 刃長
- 反り
- 身幅【刀身中央の幅全体】
- 鎬地【横手下から茎尻まで続く線】
- 樋
- 平地
- 鎬筋
- 地肌／地鉄【この部分の素地が「地肌」。刃文に沿って浮かぶ影が「映り」】
- 元幅【区際の幅全体】
- 棟区
- 刃区
- 目釘孔
- 銘【表には刀匠名、裏には年月日など】
- 鑢目
- 茎尻

差裏

- ふくら
- 鋒（きっさき）
- 帽子（鋩子）【鋒の刃文がこの範囲で芯となる一点】
- 物打
- 刃取
- 刃文【くっきりした刃文は沸（出来）、かすんでいれば匂（出来）】
- 刃縁
- 刃先
- 刃
- 鎺下
- 茎（なかご）

ステップ1　刀にも「表」と「裏」がある

初めて出かけた博物館や刀剣店でケースに刀身だけが並べて展示されており、置かれた向きも反りが上、あるいは下とどうして異なるのか分からず、違和感を覚えたことがあると思う。柄と鞘、鍔と切羽を外して鎺だけ残すのは刀剣を鑑賞するときの正しいスタイルで、展示会では表裏が反対に置かれる場合もあるが、人が腰にしたときに外側に来るのが「表」で体の側が「裏」となり、反りのある棟を上にして帯びる太刀と、刃を下にして佩く太刀と、刃を上に、棟を下にする刀では真逆なので区別がつく。展示会場に足を運んだ際は説明文を読む前に、まずは置かれた向きから太刀なのか、それとも刀なのかを当てることから始めてみよう。ちなみに銘は茎の表に掻かれるのが基本。

ステップ2　刀身全体を見てみよう

プロポーションが整っているほど興味を持たれるのは人も刀も同じこと。全身の見た目がカッコ良ければ鋒から茎尻まで、じっくりと鑑賞したくなってくる。もちろん細ければ何でも良いわけではなく、優美な平安の太刀にも重ねが厚い南北朝の剛剣にも、それぞれ異なる魅力がある。腰反りの強い鎌倉の太刀の多くは後の世に磨り上げられてしまっているが持ち前の豪壮な雰囲気は損なわれておらず、在りし日の姿に想いを馳せながら鑑賞するのも興味深い。多くの人で混み合う展示会では一振りごとに注目できず、知らない刀匠の作ほど流し見になってしまいがちだが、全体の姿が良いと直感した太刀や刀は名前を覚えておいて、時間に余裕があれば繰り返し見ておきたい。

ステップ3　単眼鏡で知識と興味が広がる

刀について学ぶ上で悩ましいのは数々の専門用語。意味が分かりにくい言葉も多いが、実際に刀を見た後に専門書で確認することを繰り返せば頭に入りやすい。そのために欠かせないのが、刃文や銘をズームアップして鑑賞できる単眼鏡だ。博物館や美術館では写真撮影が禁止の場合が多いが、これはむしろ良いことだと思う。写真を撮ることで満足するよりも一期一会の気持ちで記憶にとどめることを心がけたほうが興味が増し、専門用語も自然と覚える。だが単眼鏡は倍率が高いほど高価なので量販店で店員の方に用途を相談して検討し、納得のいくものを選んでほしい。無料で貸し出してもらえる展示施設もあるので、まずは肉眼で見たときとの違いを実地に体験してみるといいだろう。

員や地域にお住まいの刀匠の方から指導を受けられる公開講座に参加するのは、刀に触れる好機。最初は持つだけで緊張してしまうかもしれないが、注意を守って正しく鑑賞すれば怪我をすることもさせることもない。照明を当てた刀身から刃取（刃文と誤解されがちな、外側の部分のこと）が消え、くっきりと刃文が浮かび上がるのを目の当たりにしたときの感動をぜひ体験していただきたい。ちなみに刃文は展示施設でも照明の当て方が工夫されているため、単眼鏡さえ用いれば見ることができる。

ステップ4　刀を手にしてみよう

展示会場で鑑賞することを繰り返し、本物を持ってみたいと思い立ったときには、近くの博物館や美術館、市区町村の施設で初心者向けの講座が開催されていないか確認してみよう。専門の学芸員や地域にお住まいの刀匠の方から指導を受けられる公開講座に参加するのは、刀に触れる好機。

ステップ5　鑑定会に出てみたい

刀を見ることと触れることに慣れたら、挑戦してみたい催しに刀剣鑑定会がある。茎に白木の柄を嵌めて銘を隠し、刀身だけで作者を推理する一種のゲームで、的中すれば「当（あたり）」。同門の父子、兄弟、師弟もしくは同国で作風が類似する者の名前なら「当同然（あたりどうぜん）」。同国の刀匠であれば「能候（よく）」、国は違っても五畿七道いずれかの同じ街道の刀匠を挙げれば「通能候（とおりよく）」。古刀を新刀、新刀を新々刀と間違えれば「時代違（じだいちがい）」。どれも当てはまらないと「イヤ」と判定される。制限時間内で複数の刀を見て提出用紙に答えを記入しなくてはならないとは大変そうだが、成績はどうあれ講師の先生のお話を伺うだけでも勉強になるという。私自身、見学することから始めてみたい。

古刀五ヶ伝と新刀・新々刀

平安から戦国の末まで活躍した刀匠の作を古刀、鍛え方の違いを五つの地域に当てはめた分類を五ヶ伝、いずれにも該当しない刀匠を脇物と呼ぶ。本稿では江戸時代から造られた新刀と、幕末から明治にかけて造られた新々刀を代表する刀匠の名前を付記し、日本刀の歴史を概観する。

時代区分	分類
奈良・平安	上古刀
鎌倉・南北朝・室町・戦国	古刀
江戸	新刀
幕末・明治	新々刀
現代	現代刀

山城伝
三条宗近、綾小路一門、粟田口一門、来一門、藤四郎吉光等
※粟田口一門から左近国綱が鎌倉幕府に招聘され、息子の新藤五国光と共に相州伝の基礎を築く

備前伝
古備前(友成・正恒)、一文字各派(古一文字・福岡・片山・吉岡・岩戸=正中)、長船派、直宗派、畠田派、大宮派、吉井派、宇甘派、小反派
※福岡一文字から助真、直宗派から国宗が鎌倉幕府に招聘され、相州伝の基礎を築く。備前伝は隣国・備中の青江派にも影響を与えた

相州伝
藤三郎行光、五郎入道正宗、彦四郎貞宗、長谷部国重等
※相州伝に影響された備前伝を相伝備前と呼ぶ

美濃伝
志津三郎兼氏・直江志津一門・孫六兼元、和泉守兼定等
※兼の一文字を冠する数百名の刀匠が存在し、数打ちと呼ばれる量産品を手がけた

大和伝
天国、千手院、当麻一門、手掻一門、保昌一門等

脇物
村正(伊勢国)、同田貫(肥後国)等
※平安時代に三条宗近、古備前友成と共に日本最古の三名工として活躍した安綱(伯耆国)等も分類上は脇物だが、日本刀の祖とも呼ばれる。鎌倉時代の脇物として、綾杉肌を有名にした月山(出羽国)が挙げられる

新刀
堀川国広・伊賀守金道・辻村兼若(加賀国)、横山祐定(備前国)、南紀重国(紀伊国)、津田越前守助広・井上真改(摂津国)、康継・長曽祢虎徹・大和守安定・石堂是一(武蔵国)、忠吉(肥前国)、一平安代(薩摩国)等

新々刀・現代刀
水心子正秀・大慶直胤・源清麿(武蔵国)、山浦真雄(信濃国。清麿の兄)、月山貞吉(摂津国)、横山祐平(備前国)、左行秀(土佐国)等

備前刀の歴史と魅力①　その背景を振り返る

■刀剣王国・備前

現在の岡山県南東部に当たる備前国で平安時代の後期に刀造りが始まり、鎌倉時代から南北朝時代、室町時代を通じて栄えた背景には幾つかの理由がある。

刀を鍛えるためには、鋼と炭が欠かせない。交通網が発達し、必要なだけ遠方から取り寄せることができるようになる以前の刀工は、それぞれ拠点とする土地で手に入る鋼のみを用いて刀を鍛えた。この鋼と炭の違いの影響により、地域ごとに異なる地肌が生み出されたわけだが、備前国では北部の中国山地を源流とする吉井川が南部の下流域へ砂鉄を豊富にもたらし、瀬戸内の潮風を受けて育ったアカマツからは燃焼時間は短いものの、刀を鍛えるのに適した高温と柔らかい火勢を保つことのできる炭が得られた。備前刀に独特の美しい地肌は良質の鋼と炭を多く産する、大地の恵みに負う部分がまず大きい。

福岡、吉岡、畠田、岩戸、そして長船と作刀が盛んに行われた吉井川の下流に位置する各地は、古来より交通の便にも恵まれていた。完成した刀は瀬戸内の港に船で運べば遠方にまで届けることが可能な上、陸路も山陽道が通っているので申し分ない。市の立つ福岡は西国でも有数の流通の拠点であり、往来が絶えない人々を相手に商うことができる利点もあった。

鎌倉時代後期の正安元年（一二九九）に成立した有名な絵巻物で、当時の世相を知るための史料としても貴重な『一遍聖絵（一遍上人絵伝）』福岡市の場面には、刀剣を扱う店が背景に描かれている。よく見ると現在の展示即売会や鑑賞会と同様に柄頭を前に向けて並べ、訪れた者が直に手に取って品定めすることができるようにと、置き方が配慮されている点も興味深い。

このように良質の鋼と炭が豊富に得られる上に交通の利便性も高く、地元の市が刀を販売する拠点にもなっていた吉井川の下流域には多くの刀工が住み着き、複数の一門が栄えた。

■一振りの脇差

刀を拝見中、涙を流してしまったことが一度ある。岡山県の長船まで取材に出かけたとき、研師の方から見せていただいた最後の一振りは、重厚な錆びが歴史を感じさせる茎に「一」と銘が掻かれた脇差だった。

三振り拝見した中でもとりわけ優美な、それでいて力強い雰囲気を漂わせる脇差に作法通り一礼し、手にしたとたん心が動いた。

続いて刀身を照明の光にかざし、地肌と刃文に見入ると日頃の焦りや悩みがたちまち消えて、穏やかな気持ちに満たされた。あふれる涙をこぼさぬように気を付けながら刀枕に戻し、再び礼をしたときには感謝の念で胸が一杯になっていた。

泣き出すまでには至らずとも、刀を目にして心を動かされることはしばしばある。

私の場合、備前刀と接したときに多い。博物館に足を運ぶたびに、なぜか惹きつけられる。古備前に一文字、そして古刀再現のモチーフとなった燭台切を手がけた、光忠を祖とする長船派——いつまでも立ち止まっていては他の方々の迷惑になってしまうため、通り過ぎてはまた戻り、館内が空いたのを見計らって持参の単眼鏡で鋒に物打、刀身の隅々から茎に至るまで、じっくりと飽きることなく眺める。時が経つのを思わず忘れ、気が付けば閉館時間を迎えることもしばしばである。

どうしてこれほどまでに惹かれて止まないのか？　自分でも不思議でならない、この疑問に対する答えを求めながら、備前刀の魅力に迫っていきたい。

■備前刀概史

平安時代の後期から鎌倉時代の前期にかけて備前国で活躍した刀工たちを総称して、古備前と呼ぶ。

作風は京の都に伝来した山城伝、心置きなく刀を造ることのできる条件が揃った環境に惹かれ、都から多くの刀工が移り住んだ結果だった。拠点とした地については明らかにされていないが、備前国に移住した当初は吉井川沿岸でも上流に位置する内陸部に居を定め、利便性の高い下流域へ後に出てきたものと見なされる。

備前国に定着し、腕を振るった古備前の刀工たちの中でも有名なのが友成だ。平家一門が厳島神社に奉納した太刀や鶯丸など、雅な作品を手がけた友成は時代の近い正恒と共に古備前の双璧とされ、三条宗近と伯耆安綱に並ぶ日本最古の三名工としても著名である。

シンプルにして雄弁な存在感、古刀ならではの錆び色が美しい茎に、一文字の銘はとても映える。

同じ「一」でも、一振りごとに異なる味わいがあります。

友成も正恒も現存する作が多い一方、作風や銘の違いから同じ名前の異なる刀工が存在したと見なされ、正恒に至っては七人いたとも言われているが、目的は贋作の量産ではなく、弟子たちに同じ名前で作刀させることで一門の勢力を拡げるためだったと考えられる。ちなみに刀工が自作の茎に銘を切るのは、贋作の流通を防ぐため朝廷が奈良時代に大宝律令で義務付けた製造証明。名前に添えて居住地と完成させた年月日を記すのは、万が一の場合に備えてのことだった。正恒一門の同名異工が銘を切ったのも、出来栄えに絶対の自信があったからだと言えるだろう。

長く細身で腰反りの強い太刀姿を特徴とした古備前は源平の武将たちに好まれたものの、鎌倉時代を迎えると衰退を余儀なくされた。古備前末期に活躍した刀工としては成高に信房、真恒と恒光、利恒、吉包、景安と景則に真則などが挙げられる。

古備前に代わって鎌倉時代に勃興したのが、一文字の各派である。

天下一を意味する「一」の銘を切ったことから一文字と呼ばれた面々の中で、最初に名を馳せたのは則宗。古備前の流れを汲むとされる刀工で、吉井川下流域の福岡を拠点とする一門を率いていた。則宗は承元二年（一二〇八）、後鳥羽上皇が諸国から召し出した十二人の御番鍛冶に選ばれ、月交代で勤番する正月番が三月番、宗吉が七月番、そして則宗の子の助宗が九月番となる一方、別途定められた二十四人の御番鍛冶にも則宗と信房、助真が選ばれた。後に倒幕に失敗した上皇が隠岐島へ流され、現地まで同行した六人の中にも則宗が入っていたと言われている。この隠岐番鍛冶は後世の創作とも言われているが、刀剣をこよなく愛した上皇て真相は定かでないが、刀剣をこよなく愛した上皇

かくして鎌倉時代の中期に最盛期を迎えた福岡一文字からは片山一文字、後に吉岡一文字が派生した。片山一文字の則房を拠点とした地名を冠していたが、いずれも一門の祖となったのは備中国とする説もある。吉岡一文字の祖となった助吉は助宗の孫に当たり、その子（助宗の曾孫）である助光は一門の筆頭となった名工。また、かの日光助真の作者として名高い助真は幕府の招きを受けて鎌倉へ移り住み、鎌倉一文字派と呼ばれた。

一文字の各派が繁栄する中、鎌倉時代中期には長船派が興っている。

後に備前国でも最大の刀の産地となる、長船を拠点とした一門の祖は光忠。福岡一文字の流れを汲み、豪壮な太刀を手がけた光忠の技法は、息子の長光と孫の景光によって更なる進化を遂げ、代々培われた匠の技は備前刀の新たな主流として後の世まで受け継がれることとなる。

同じ長船を拠点とした直宗派も、鎌倉に続いて幕府に招聘され、福岡一文字と山城伝の技法を駆使した作風は力強く、名工として知られる存在。鎌倉にて相州伝の礎を築いた備前三郎国宗私も目にするたびに惹きつけられる。備前伝と山城伝の技法を駆使した作風は力強く、私も目にするたびに惹きつけられるが以降の代の刀工たちは長船派に吸収された。

このように長船派が栄える一方、隣接する畠田の地で新たな一派が作刀を始めている。この畠田派の祖である守家は光忠との親交が深く、福岡一文字派から長船派に伝わった蛙子丁子刃を得意とした。蛙子とはオタマジャクシのことで、丁子より頭の膨らみが大きく、腰の細い様子がよく似ている。長船界隈には今も田圃が多く、天王社刀剣の森に慈眼院を目にして感慨深かったものである。

鎌倉時代も末期になると、一文字派では吉岡一文字が中心となった。この時期になって備前国で新たに作刀を始めた刀工も多く、吉井川の上流域に当

る岩戸の地で正中一文字が興る一方、既存の各一門の拠点と隣接する対岸では山城国から移住した国盛を祖とする大宮派と為則の吉井川派が、吉井川と異なる水系の旭川の流域では宇甘派がそれぞれ拠点を構えている。

幕府が崩壊し、南北朝の動乱に突入すると備前国では武士たちの求めに応じ、鎌倉時代のものにも増して大鋒で長大な太刀が造られた。長船派は景光の子の兼光に率いられ、備前伝に相州伝を取り入れた姿の太刀を多く手がけた。この技法は相伝備前と呼ばれ、同時期に長船で活躍した兼義は、相州仏師光の影響をより強くした作風で知られる。やがて争乱が鎮まり、室町時代に入ると政情は安定したが備前刀の需要は絶えず、国内だけではなく勘合貿易の輸出品としても、長船派を中心に多くの刀や脇差が造られた。

この時期の備前刀は各派共に鎌倉時代に回帰して、力強さと華やかさを兼ね備えた作風で知られる。その代表格として応永年間（一三九四～一四二八）に活躍した長船派の盛光、康光、師光の三光と名高い。応仁の乱をきっかけに再び全国規模で戦乱が始まり、乱世に突入してからは太刀に代わって刀が主流となり、数打物と呼ばれる量産品の注文が増える一方で戦国大名からの注文打も数多く、これを一手に引き受けた長船派は更に栄えた。

そんな最中に襲った悲劇が天正十九年（一五九一）の吉井川氾濫である。長船の一帯は甚大な被害を受け、各一門は衰退を余儀なくされた。戦国時代の備前国の刀工たちが江戸時代を通じて造られ続けた。江戸時代を通じて造られ続けた。その末備前と呼ぶのは、そのためである。

しかし備前刀の火が絶えることはなく、災禍を超えて復活した長船派の祐定一門を中心に、備前刀は終戦後に更なる存続が危ぶまれた中、明治維新を経て復活させるため招聘されて力を尽くしたのが今泉俊光。その功績は備前長船刀剣博物館に併設された記念館で顕彰されている。

備前刀の歴史と魅力②

平安・鎌倉の名刀を見る

今年（二〇一五年）刀剣博物館で催された『備前刀剣王国』は、平安時代からの備前刀がまとめて拝見できる眼福の催しだった。

もちろん直に触れることは許されないが、日参すれば何遍でも見られるし、単眼鏡さえ用いれば地肌から刃文まで子細に確認できる。

この機会を逃してはなるまい——。

第一期の展示会に通いつめ、描き込ませていただいたスケッチを基に、備前刀の魅力を知る一環として、平安から鎌倉の三十振りをご紹介させていただきたい。

■友成

重要美術品　太刀（銘　友成作）
刃長　九六・〇センチ
平安時代後期〜鎌倉時代前期

【鑑賞記】長尺にして優美。鎌倉中期以降、匂が主体となる以前の備前刀の特徴で、匂いが深い上によく沸づいている。

■成　

重要美術品　太刀（銘　備前国友成）
刃長　七四・九センチ
平安時代後期〜鎌倉時代前期

【鑑賞記】掻き流し樋あり。銘は「成」の文字が目釘孔で消えている。大板目肌。湾れ直刃で丁子がほとんど交じらず小互の目交じり。刃中まで厚く沸づく。物打の辺りがギザギザしている。実戦で用いられた名残か。

■正恒

重要文化財　太刀（銘　正恒）
刃長　七一・八センチ
平安時代後期〜鎌倉時代前期

【鑑賞記】直刃調に小乱れ。地斑映り（ふぶ映り）。地斑の間に現れる、黒いまだら模様が目立つ。焼幅広く、丁子互の目交じる。重ねて開けられた目釘孔の一部が金で埋めてある。

■正恒

重要文化財　太刀（銘　正恒）
刃長　七八・八センチ
鎌倉時代前期

【鑑賞記】区近くに打ちのけ（刃文の周囲に現れて三日月になるだけの、細かい線）を形造る、細かい線筋になるだけの稲妻や金筋、砂流しとは異なる）。目釘孔の下辺りに銘がおぼろげに確認できる。直刃調に小丁子などが交じり変化に富む。刀刃近くに小丁子が交じり変化に富む。直刃調に乱れ映りくっきり。

■成高

重要刀剣　太刀（銘　成高）
刃長　八一・四センチ
平安時代後期〜鎌倉時代前期

【鑑賞記】生ぶ茎。刃文は丁子乱れ。物打の下辺りから丁子交じる。鋒から三分の一辺りの部分に二ミリほどの欠けが見られる。

■ 成高

特別重要刀剣 太刀（銘 成高）
刃長 七〇・〇センチ
平安時代後期～鎌倉時代前期
【鑑賞記】小板目肌。乱れ映り目立つ。刃文は上半部は直刃調で、下半部は丁子に互の目交じり。物打の辺りに打ちのけ多し。

■ 利恒

重要美術品 太刀（銘 利恒）
刃長 七六・九センチ
平安時代後期～鎌倉時代前期
【鑑賞記】掻き留め（角留）樋あり。大板目肌。乱れ映りが立つ。刃文は小乱れ、小丁子交じり。

■ 信房

重要文化財 太刀（銘 信房作）
刃長 七六・一センチ
平安時代後期～鎌倉時代前期
【鑑賞記】厚く沸づく。映り鮮明な澄んだ地鉄。整然とした小丁子刃に小互の目交じり、刃区近くまで乱れる。

■ 景安

重要刀剣 太刀（銘 備前国景安）
刃長 八〇・五センチ
平安時代後期～鎌倉時代前期
【鑑賞記】掻き流し樋あり。銘は「景」の字の上に目釘孔。板目肌。直刃に物打の辺りから徐々に小互の目が交じり、乱れる。

■ 景則

静岡県指定文化財・重要刀剣 太刀（銘 景則）
刃長 七六・九センチ
平安時代後期～鎌倉時代前期
【鑑賞記】直刃調小乱れ。半ば辺りから小丁子と小互の目交じる。

■ 真則

重要美術品 太刀（銘 真則）
刃長 六六・〇センチ
鎌倉時代前期
【鑑賞記】小乱れ主体の刃文。物打の下辺りから小丁子交じるのが目立つ。

続いては、一文字各派を見ていこう。

■則宗

特別重要刀剣
太刀(銘 則宗)
刃長 七二・一センチ
鎌倉時代前期
【鑑賞記】直刃仕立て。小丁子に小乱れ交じる。

■尚宗

重要刀剣 太刀
(銘 絹傘 尚宗)
刃長 七三・六センチ
鎌倉時代前期
【鑑賞記】傘の毛彫は直に目にすると興味深い。刃文は全体が直刃調。物打の下辺りから鋒まで丁子交じる。茎尻にかけて傷みが激しい。

尚宗……古一文字。一文字銘には傘の毛彫が入る。

■宗吉

重要美術品 太刀(銘 宗吉)
刃長 六九・七センチ
鎌倉時代前期
【鑑賞記】物打の下辺りから区まで鮮明な映り(地斑映り)あり。刃文は中直刃調に物打の下辺りから丁子交じる。

■則成

重要美術品 太刀(銘 則成)
刃長 七五・七センチ
鎌倉時代前期
【鑑賞記】刃文は大小の丁子交じり。刃中の働きも多く見られる。

■福岡一文字

重要文化財 太刀(無銘 福岡一文字)
刃長 七七・一センチ
鎌倉時代前期
【鑑賞記】茎は細く、華奢な印象。焼幅が広く華やかな丁子刃。鋒の二寸辺り下から丁子が続く。

■一文字

重要刀剣 小太刀(銘 一)
刃長 五九・四センチ
鎌倉時代中期
【鑑賞記】長船で拝見したのと同様の小太刀(脇差)で感慨深し。掻き留め(角留)樋あり。直刃調に丁子互の目交じり。物打辺りに目立つ丁子足。鋩子がきれいに返っている。

■吉房……大正天皇が東郷平八郎に下賜した御刀

重要文化財　太刀（額銘　吉房）
刃長　六〇・七センチ
鎌倉時代中期
【鑑賞記】刀身の下半分に行くほど丁子が多く交じり、互の目も加わり変化に富む。

特別重要刀剣　太刀（銘　吉房）
刃長　七〇・二センチ
鎌倉時代中期
【鑑賞記】掻き通し樋あり。銘が半分消えている。刃文は大丁子が主体だが刃取りの工夫により、焼幅と刃文に高低の変化が見られる。鋒の冴えが美しい。

■吉平

重要美術品　太刀（銘　吉平）
刃長　七一・五センチ
鎌倉時代中期
【鑑賞記】丁子乱れ。複数の丁子刃が交じる。乱れ映り目立つ。

■吉用（よしもち）

重要美術品　太刀（銘　吉用）
刃長　七〇・六センチ
鎌倉時代中期
【鑑賞記】直刃調に物打から整然と続く小丁子。

■助真……鎌倉一文字

重要美術品　太刀（銘　助真）
刃長　六七・九センチ
鎌倉時代中期
【鑑賞記】焼幅広く、大模様の丁子刃に互の目が交じり華やか。匂深し。

■則房……片山一文字

重要美術品　刀（折返銘　則房）
刃長　六八・七センチ
鎌倉時代中期
【鑑賞記】丁子乱れだが物打辺りから上は直刃調。刃中には逆がかり（刃文の向きが本来とは逆になること）が見られ、平肉豊かで鎬高い印象を受けた。

一文字各派の次は、いよいよ長船派である。

■光忠

特別重要刀剣
太刀（銘　光忠）
鎌倉時代中期
刃長　七四・七センチ
【鑑賞記】見ごたえのある華やかな乱れと丁子刃の美はまさに圧巻。

■長光

重要美術品　太刀（銘　長光）
鎌倉時代中期～後期
刃長　六八・七センチ
【鑑賞記】掻き流し樋あり。高低ある丁子乱。

■景光

特別重要刀剣
短刀（銘　備州長船住景光　正慶元年十月日）
鎌倉時代後期
刃長　二九・二センチ

重要美術品　短刀（銘　備前国長船住左衛門尉景光　元弘三年三月）
鎌倉時代後期
刃長　二四・〇センチ
【鑑賞記】東京国立博物館にて接した小竜景光に続いて短刀二振りを拝見。代始改元された正慶元年の作は身幅広く重ね厚く、無反りの寸延びと時代を反映した姿。刃文は景光が創始した片落ち互の目が交じり、元弘三年の作は細直刃。

■真長

重要美術品　太刀（銘　備前国長船住真長造　嘉元二年三月日）
鎌倉時代後期
刃長　七六・〇センチ
【鑑賞記】物打から先は丁子刃。刀身の下半分は小丁子に互の目と小互の目交じる。

■真長

特別重要刀剣
太刀（銘　真長）
鎌倉時代後期
刃長　七六・三センチ
【鑑賞記】刃文は小模様。丁子に互の目交じる。

■近景

重要刀剣　太刀（銘　備州長船住近景）
鎌倉時代後期～南北朝時代前期
刃長　七二・七センチ
【鑑賞記】乱れ映り目立つ。刃文は中直刃調に物打辺りから刃区まで小丁子、小互の目交じり。

備前刀の歴史と魅力③
今に生きる実用の美

前の項目では拙いスケッチと共に、備前刀の名工たちの仕事を振り返らせていただいた。

素人目での鑑賞だけに的確にポイントを押さえるまでには至らず、浅い知識を頼りにおおまかな特徴を追いかけるのに終始してしまったかもしれないが、展示された刀を一振りずつスケッチしながら、自分の目で検証するという経験をしたことは、勉強中の身にとって得るものが大きかった。

近年は刀剣ブームに応え、博物館でも写真撮影が自由とされる場合もあるが、本来はカメラの持ち込みは禁止事項であり、スケッチやメモもペンを用いるのは不可で鉛筆のみとされるのが当たり前。ご不満に思われる方もおられるだろうが、刀とじっくり向き合うのなら、写真など撮らないほうがむしろ良い。私の如くスケッチまでするこは万人にお勧めしかねるが、倍率のいい単眼鏡を持参して館内を巡り、気に入った刀があれば他の方々のご迷惑にならない範囲で、繰り返しご覧になってみてはいかがだろうか。

このように古の刀剣、中でも鎌倉時代から戦国時代の太刀や刀は、美しくも力強い印象を見る者に与える。

まず目に付くのは、敵の斬り付けを受け流す鎬が高くガッシリしていること。斬るときに遠心力を存分に効かせて打ち込める、物打ちの造りも頼もしい。古刀の美しさは実用の美であると言われるのも、うなずける。

備前が刀剣王国として栄えたのは日本刀が武器だった時代のこと。現代に有ってはならないことだが、太刀も刀も斬るために存在した時代の産物なのだ。そんな時代に造られた備前刀は時代を超えて、多くの武将から愛されてきた。織田信長に福島正則、藤堂高虎、直江兼続、黒田官兵衛に黒田長政、そして加藤清正と枚挙に暇がない。明治維新後も東郷平八郎が恩賜の一文字吉房を携えて日本海海戦に臨み、勝利を収めている。

図らずも私が長船で拝見し、思わず涙を流した脇差の茎に切られていたのも「一」文字の銘。磨り上げられても覇気を失わず、優美なだけではない重みを感じさせて止まなかったあの脇差もまた、かつては戦いの場において用いられた一振りだったのかもしれない。

そんなことを思いながらも不思議なほど、穏やかな気持ちになれたのはなぜなのか。

あのときの気持ちは、一種の安心感だったのではないかと私は思う。

備前刀だけに限ったことではないが、日本刀には独特の頼もしさが備わっている。

武器として必ずしも有効とは言い切れぬし、誰にでも扱えるわけではない。自在に操るためには熟練が必要であり、慣れぬ者が鞘から抜いても誤って指を切り、振り抜けば力余って足を傷つけてしまう危険を伴う。

それでいて花嫁や赤ん坊の守り刀にもなるのは邪気を払う、神聖な存在であるからだ。鞘を払って斬り付けずとも、その場に置かれているだけで威厳を漂わせ、邪な存在を圧する神威が備わっている。

そもそも刀は、むやみに抜いて良いものではなかった。武士にとっても例外ではなく、大小の二刀を帯びることを許された身分の証しに大小の二刀を帯びることを許された。忠臣蔵の松の廊下を例に挙げるまでもなく、たとえ大名でも迂闊な抜刀が死を意味したことは周知の事実だ。

江戸時代、主君に仕える武士が戦いの場を除いて刀を行使できるのは三つの場合——主命を受けて遂行される上意討ちと、不名誉な最期を遂げた家長の恥を雪ぐための仇討ち、そして介錯のみだった。

切腹を命じられた武士のために行われた介錯は、当時の重罪人に執行された斬首刑と違う。命を絶って自らを裁く者に許された慈悲であり、死にゆく者は知人や上役で腕の確かな人物を選び、見苦しい姿を晒すことのないように心して頼むのが、本来の在り方だったのだ。

刀に対して残酷なイメージをお持ちの方々には、昔は処刑の道具だったではないか、という先入観もあることと思う。実用の美という言い方を誤解される場合も有り得よう。しかし、未熟者の立場を顧みずに言わせてもらえば、私はこれまで刀を手にして禍々しさを感じたことなど二度もない。

平和な時代を迎えても、刀は武人たちにとって大事な存在だった。たとえば昭和の名横綱である双葉山は長船勝光と祐定を愛蔵し、大鵬は同じ備前長船の師光を土俵入りの太刀に選んだ。太平の世で髷を結い勝負に生きた力士たちにとって備前刀を支えになっていたのも、感慨深いことと言えよう。

刀は男の士気を高め、女子どもに安心感を与える。男たる身で刀を拝見しながら涙を流してしまった私は軟弱なのかもしれないが、備前を代表する名匠・光忠の作風が見事に再現された太刀「以光忠意将平」を大事にしながら、せめて心だけは強く持ちたいものである。

名刀・名匠と向き合って

牧 秀彦

かつてなく暑い夏だった。

一振りの刀が完成に至るまでの造り方を取材したのは、初めてのことだった。しかも現場では写真をほぼ一人で撮影し、四千枚を超える写真をチェックして原稿をまとめたのも初の試みで、日頃の仕事においては有り得ない経験に打ちのめされ、音を上げそうになることもしばしばだった。

私が十数年来取り組んできた時代小説は空想の産物である。もちろん、たとえフィクションであっても背景となる時代について可能な限り調べ上げ、作中において描写することは刀を含め、考証を怠らずに来たつもりだったが、自分の考えが大変甘かったことを痛感させられた。

本書の企画で執筆対象とした長船光忠は刀剣王国と呼ばれる、備前国の名匠たちの中でも屈指の存在である。その光忠が手がけた一振りの燭台切は刃文が失われていながらも人気が高い。もとより光忠の太刀が好きだった私は、この機会に燭台切をモチーフとした古刀の再現をお願いできればと注文させていただいたのだが、これは依頼する側にとっても覚悟が必要なことだった。

藤安将平氏は五十年近くの長きに亘って古刀の魅力にとり憑かれ、刀を造ること一筋に生きてきた熟練の刀匠である。古刀再現に取り組む以上、直に触ることができなくてはイメージが掴めないと語る藤安刀匠は私の依頼に対し、触れるどころか見ることさえも叶わなかった（当時）、燭台切の実像に迫るために複数の光忠の作と接し、在りし日の姿を模索しながら本番に臨んでくれた。その集中力は凄まじく、鍛刀場でファインダー越しに向き合いながらも、燃える鋼に傾ける想いの熱さに圧倒されずにはいられなかった。

今回の再現企画に取り組んでいただいたことをきっかけに、藤安刀匠は光忠の再現をライフワークにしていきたいと語る。御年六十九歳にして新たな目標を見出し、つぶらな瞳を輝かせる姿は少年のように純粋無垢であった。このたびの挑戦で藤安刀匠は五十年に亘って培ってきた技を振るい、光忠に迫る一振りを完成させた。その出来栄えは本書に掲載した写真の通りである。熟練の刀匠がピュアな憧れの赴くままに力を尽くし、鍛え上げた「以光忠意 將平」は、古の名刀と名匠の魅力を追い求め続けずにはいられない、ひたむきな情熱の結晶と言えよう。

私自身はあくまで鑑賞する側にすぎないが今回の経験を基にして一層真摯に刀と向き合い、その魅力をさらに知っていきたい。

目次

古刀の再現とは？ 02
四人の武将に受け継がれた『燭台切光忠』 04
古刀に憧れつづけた男 刀匠 藤安将平 06

刀造り ―鉄と炎に挑む― 09
玉鋼 11
炭 15
鍛錬 19
造り込み 27
素延べ・火造り・生仕上げ 33
土置き・焼き入れ・焼き戻し 37
完成 39

蘇った光忠 40
以光忠意 將平 鑑賞と品評 46
刀匠 藤安将平 インタビュー 48
刀剣鑑賞のポイント 52
古刀五ヶ伝と新刀・新々刀 54
備前刀の歴史と魅力 55

コラム・古刀を愛した名武将たち
伊達政宗 14／黒田官兵衛 18／真田幸村 26／加藤清正 31／武田信玄 36

古刀再現 名刀 燭台切光忠に挑む

2015年11月25日　初版発行

刀匠　　藤安将平（ふじやす　まさひら）
監修　　野澤藤子（のざわ　ふじこ）
取材　　牧秀彦（まき　ひでひこ）

写真　　牧秀彦
　　　　ポール・マーティン
　　　　岡野朋之
協力　　アソシエーション・フジコ株式会社
　　　　ポール・マーティン
編集　　株式会社新紀元社 編集部
　　　　上野明信
装丁　　久留一郎デザイン室
本文DTP　有限会社スペースワイ

発行者　宮田一登志
発行所　株式会社新紀元社
　　　　〒101-0054　東京都千代田区神田錦町1-7
　　　　錦町一丁目ビル2F
　　　　Tel 03-3219-0921
　　　　Fax 03-3219-0922
　　　　http://www.shinkigensha.co.jp/
　　　　郵便振替　00110-4-27618

印刷・製本　株式会社リーブルテック

ISBN978-4-7753-1384-8
定価はカバーに表示してあります。
Printed in Japan